前 言

　　「想要描繪出色的插畫！」但是描繪插畫時，應該要注意哪個部分？應該怎麼描繪才好？即使不顧一切地描繪插畫，也很難完成能獲得外界認可的作品。

　　每天觀察SNS就會看到許多插畫，尤其當中還有看起來格外耀眼的插畫。那種所謂「引起話題」的作品，感覺在插畫中凝聚了作者的「講究＝特殊愛好」。正因為有那個「特殊愛好」，插畫才會爆發它的魅力吧！

　　為了描繪這種受到許多人注視有魅力的插畫，我們就來解讀專業插畫家所意識到的「特殊愛好」吧！而這就是本書的目的。這次特別聚焦於「將女孩身體塗出寫實風格的技巧」，邀請8位在各個部位或服裝上「有所講究」的插畫家分享他們的創作過程。

　　只要觀察創作過程，就能發現這些插畫家講究哪個部份，以及各自的不同之處，然後也請大家掌握表現「特殊愛好」的技巧和思考方式。如果本書能讓各位的插畫更加進步，那將會是我們的榮幸。

<div align="right">HJ技法書編輯部</div>

目 次

第 **3** 章　主題 腹部　插畫家 らま ………………………… 47

第 **4** 章　主題 腿部　插畫家 ハヤブサ ………………………… 65

本書的注意事項

● 本書刊載的插畫全部都是以RGB色彩模式製作。在印刷階段更改為CMYK色彩模式，所以有時實際資料和刊載的插畫色調會有些許差異。

● 各個章節的插畫尺寸都各自以196mm×263mm（解析度350dpi）進行製作。請作為筆刷尺寸和製作時間的大致標準。

● 基本上使用的筆刷工具，除了特殊筆刷之外，都是選擇各個圖像編輯軟體初期安裝的筆刷。書中使用的圖像編輯軟體刊載於各個章節的開頭，請大家作為參考。

● 創作過程中會在局部圖像使用創作過程中的擷圖，所以有部分低畫質的圖像。我們會盡量避免對解說造成影響，但可能還是有看不清楚的部分，如果能獲得大家的諒解，那將是我們的榮幸。

● 臨摹本書刊載的插畫並上傳到SNS時，請清楚標示本書書名（臨摹只限個人日的使用）。禁止直接轉載本書內容、上傳到SNS。

第1章

主題

主要的特殊愛好介紹
與
按照體型打造肉感上色
的基礎

身體部位與特殊愛好

女孩的身體充滿許多魅力。誇張描繪各個部位，帶著自己的堅持，去展現自己喜歡的部位吧！

可以展現特殊愛好的身體部位

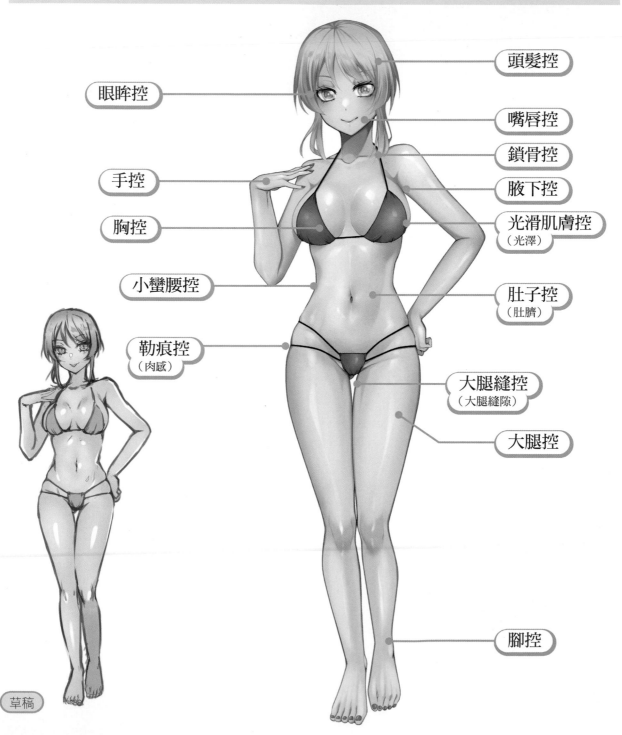

眼眸控

手控

胸控

小蠻腰控

勒痕控
（肉感）

頭髮控

嘴唇控

鎖骨控

腋下控

光滑肌膚控
（光澤）

肚子控
（肚臍）

大腿縫控
（大腿縫隙）

大腿控

腳控

草稿

這裡記述的是一個例子，會產生興奮感的部位因人而異。有許多展現特殊愛好的方法，例如放大部位去展現、利用角度強調、動腦筋思考情境等等。

插畫家資訊

● 東大路ムツキ

漫畫家、插畫家。定居於日本京都市。
喜歡明治～大正時代／文豪／超自然／都市傳說。

Web：https://m6t2k1.tumblr.com/
Twitter：https://twitter.com/m6t2k1
pixiv：https://www.pixiv.net/users/371166

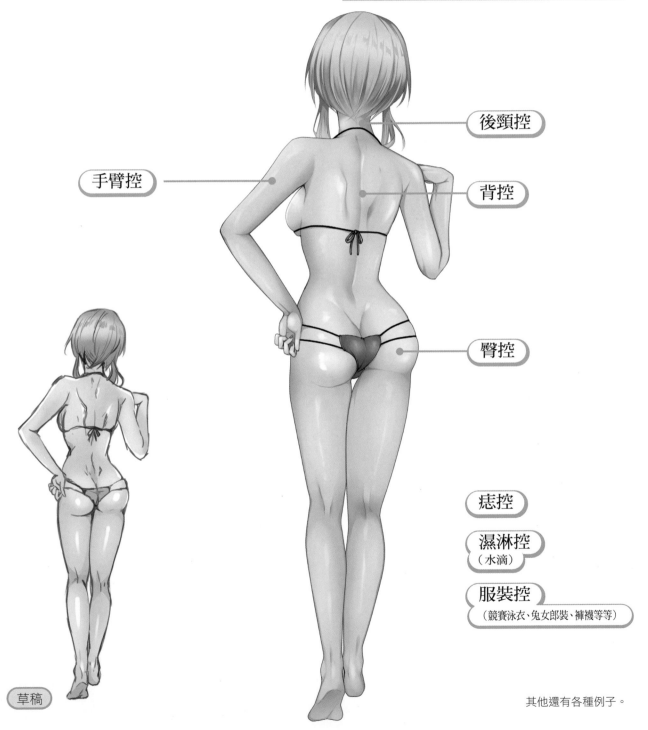

後頸控

手臂控

背控

臀控

痣控

濕淋控
（水滴）

服裝控
（競賽泳衣、兔女郎裝、褲襪等等）

草稿

其他還有各種例子。

寫實肉感角色的上色

在此要解說正統的肉感身體上色方法。這是不用太在意光源之類的要素，能大量處理大量生產，展現肉感且有效率的上色方法，所以先試著從這裡開始掌握吧！

分成三種體型上色

在這個章節要觀察分成三種體型的上色方法。尤其有極大變化的部分是胸部的大小。胸部大小一改變，陰影的形體等也會跟著改變，所以請試著配合自己喜歡的體型來練習。

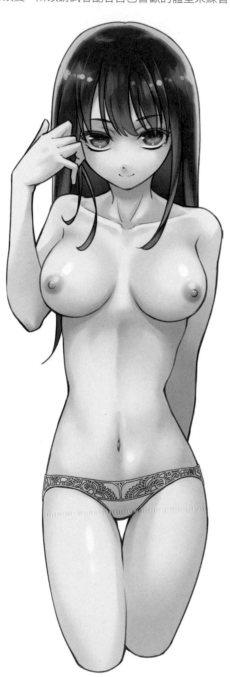

普通體型

這是所謂的正統女孩角色。胸部大小在二次元中很正常，但很寫實的話就會歸類於相當大的種類。

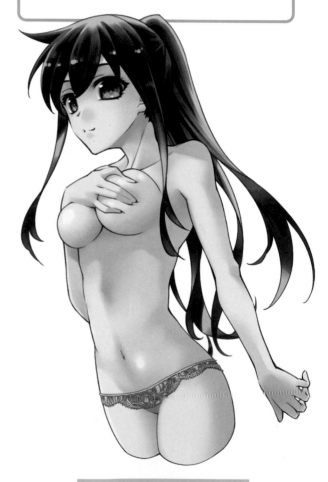

插畫家資訊

● いそろく

Twitter: https://twitter.com/gyisorock

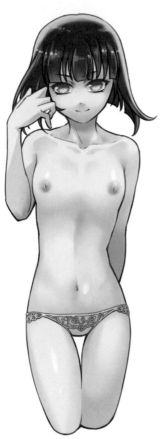

偏小體型

這是胸部偏小像少年一樣的體型。除了胸部之外,肩寬等部位也會變狹窄,腰部會變細,臀部的形狀也會稍微變小。

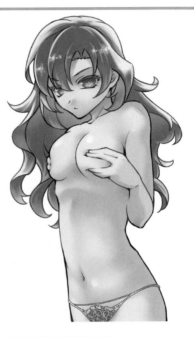

豐滿體型

這是胸部大的女孩。雖然這是實際上不存在的大小,但二次元是填滿自己夢想的地方,所以畫得再怎麼大都沒有問題。臀部小的話會失去平衡,所以配合胸部的大小,臀部也要稍微畫大一點。但是畫太大的話,可能會形成肥胖印象,所以注意不要畫太大。

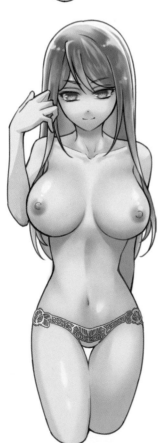

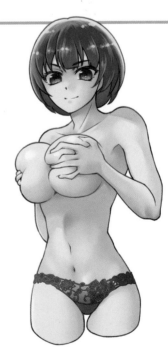

基本的身體上色方法……普通體型篇

1 描繪草圖～塗上底色

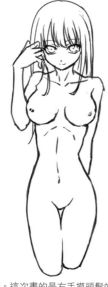

❶

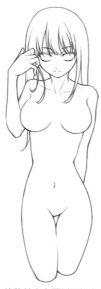

❷

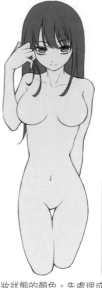

❸

R255
G228
B221

描繪草稿。這次畫的是右手摸頭髮的動作。因此這是右手右腿往前，左手左腿在後面般的姿勢。往前的部分要畫明亮一點，並在後側塗上陰影。

描繪線稿。線稿基本上要以深褐色描繪，但肌膚和肌膚重疊的邊界、身體的細微線條，以及其他像是明顯接近光源的區域等，如果以明亮顏色描繪的話，就會形成融入於顏色中的線稿。

塗上未上妝狀態的顏色。先處理成黃色調很強烈的膚色作為日本人容易產生親切感的膚色。之後塗上粉紅色會偏向膚色，所以可以利用黃色作為底色。

2 第一個陰影上色

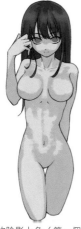

❹

❺

R255
G228
B221

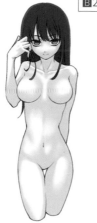

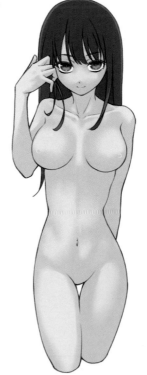

❻

將基本的陰影上色（第一個陰影）。此處的顏色是要在剛才的顏色中稍微添加一點紅色調。第一個陰影是要將身體凹凸曲線形成的陰影上色。塗上陰影時要意識到胸部球體的陰影和腹部的六塊肌。

只塗上陰影的話是這種感覺。設定色彩增值模式疊上這個圖層。

陰影的上色方法全部都一樣，使用毛筆迅速地塗上粗略的陰影，再將陰影模糊化。要反覆進行這個步驟。此處的陰影模糊處理可以針對鎖骨這些骨頭明顯浮現區域以外的地方。營造出過於確實的邊界，就會變成給人骨瘦如柴印象的身體。

3 第二個陰影上色

❼

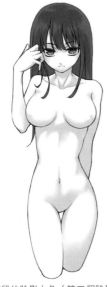

R 255
G 221
B 224

■ 255 ■ 221 ■ 224 ▶

在此一口氣增加紅色調吧！這樣一來就能呈現出肌膚的柔軟度和溫暖，同時增添立體感。

❽

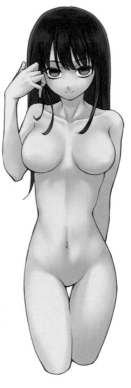

將第二階段的陰影上色（第二個陰影）。這是要讓人意識到整體肌肉的陰影。例如胸部的落影、在身體後側的左手和左腿、胯下部分（這裡顏色會變最深），還有為了強調小蠻腰，在肋骨和脖子周圍也要加上陰影。

疊上第二個陰影就會變成這種狀態。此處的陰影如果有意識到邊界的強弱再塗上的話，就能展現肌膚的透明感。完整的肌肉部分特地避免模糊化，如果模糊此處的陰影，整體就會不清楚，所以要特別注意。

4 第三個陰影上色

❾

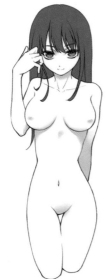

R 255
G 206
B 231

■ 255 ■ 206 ■ 231 ▶

之後要塗上展現空氣感的陰影，但是會使用紫色塗上這個陰影，這樣陰影就會從身體浮現出來。為了防止這種情形，要加上第三個陰影改善身體的血色。雖然這個陰影是紅色，但實際上色的區域要集中在乳房和手臂這些因為遮蔽物而形成陰影的部位。

❿

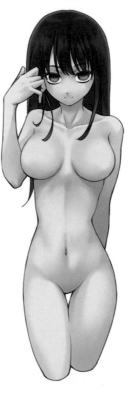

為了營造出身體的縱深，在身體陰影部分使用將紫色調淡一點的粉紅色稍微描繪一下。如果再增加更多的陰影，就會形成紅色肌膚，所以最重要的就是限定上色區域。

5　第四個陰影上色

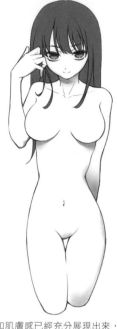

⑪

R 206
G 162
B 185

■ 206 ■ 162 ■ 185

立體感和肌膚感已經充分展現出來，所以接下來要添加空氣感（第四個陰影）。空氣感的陰影是指胸部和身體之間、臉部和脖子之間等有空氣存在看起來陰暗的區域，要使用紫色塗上這裡的陰影。這次想像的畫面是正統的室內光，但有背景時可以選擇接近融入在背景空氣感的顏色。

⑫

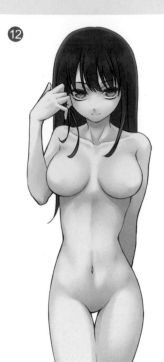

設定普通模式疊上⑪的陰影。如果是色彩增值模式，就會變得相當陰暗，所以要特別注意。
第四個陰影要注意的就是盡量避免加在細緻區域上。舉例來說肚臍也會有空氣感，但加在這裡看起來就像凸出來一樣，所以不要加上陰影。看起來不像的關鍵就是沒有對細節太過講究。

6　加上高光

⑬

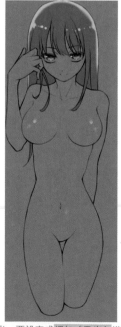

R 255
G 250
B 195

■ 255 ■ 250 ■ 195

加上高光。要設定成相加（發光）模式，塗上淺淺的黃色後，將不透明度降低到65%左右。只在肌膚最明亮的部分加上高光。

⑭

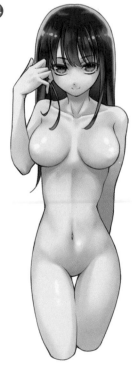

設定相加（發光）模式塗上黃色後，會讓中央變白、邊緣變成黃色，因為會增加色調，很適合帶有上色感的光線。

⑮

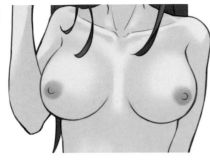

乳頭先利用線稿描繪突起部分,用粉紅色在周圍塗上大一點的圓圈。<u>為了避免形成鮮豔顏色,這裡使用的工具是噴槍。</u>

⑯

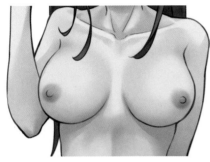

配合胸部的陰影,將下方變暗。

⑰

在沒有描線的上方加上高光,要注意避免出現太亮的情況。

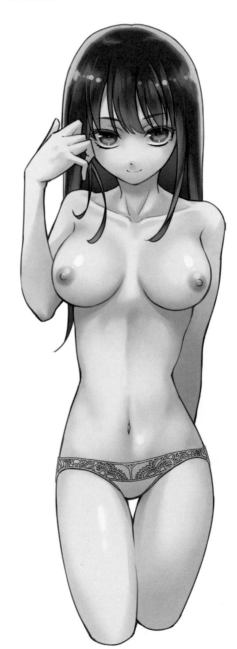

肌膚上色的 POINT

・隨著陰影變深,要更加嚴選上色的區域。

・一開始的陰影(第一個陰影)要大膽地塗上淺色。

・未上妝狀態的肌膚要塗成黃色,陰影要慢慢添加紅色調。

※乳頭或肚臍等細緻部位過度上色的話,在智慧型手機的小畫面中看起來會亂七八糟,所以特地停留在簡單上色的程度。

基本的身體上色方法……偏小體型篇

胸部小的女性光是沒有胸部這一點看起來就不像女性。這種時候要盡量以平緩的曲線描繪整體。此外腰身很細，相應地大腿也要畫得細細的。

描繪線稿。描繪時有意識到帶有圓潤感的線條。

塗上底色。上色方法和顏色與普通體型一樣。

塗上第一個陰影。胸部不是球體，但有意識到圓潤感。因為是平緩的線條，所以描繪時很注意的就是避免加上太多陰影。

塗上第二個陰影。在腹部的人魚線等部位塗上鮮明的陰影，就能表現肉感。

塗上第三個陰影。在後側的左手臂、胯下部分、臉部和脖子之間、手肘等處加上改善血色的紅色調。

⑦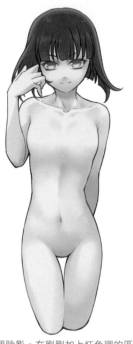

⑧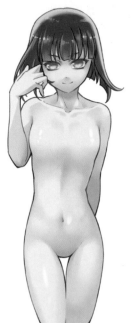

加上高光。在肚臍旁邊加上光，就能表現出肚臍周圍的凹凸感。

偏小體型
上色方法的 POINT

胸部周圍的陰影不要過量。胸部沒有隆起卻將陰影加深的話，看起來會像男生的胸肌。
描繪時要意識到女性身體的柔軟。

塗上第四個陰影。在剛剛加上紅色調的區域塗上紫色陰影。

⑨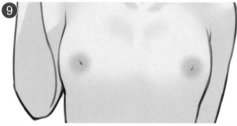

如果是小胸部，乳頭形狀也要處理成小小的感覺。注意不要過於強調。

⑩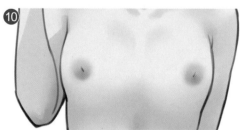

在下方添加紅色調。

⑪

加上高光。先在乳頭尖端加上一點點，之後在上方塗上較淺的高光。

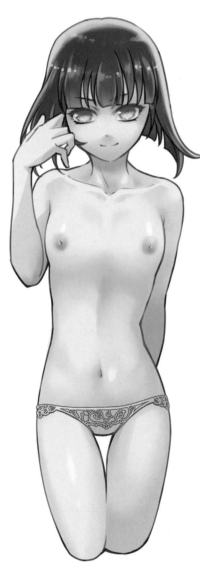

基本的身體上色方法……豐滿體型篇

①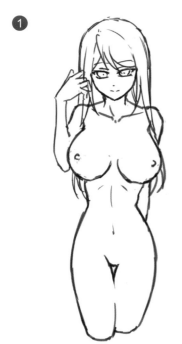

如果胸部大而臀部很小的話，就會不平衡。因此將胸部畫大時，臀部也要畫大一點。支撐胸部和臀部的腿部也要畫粗一點。

②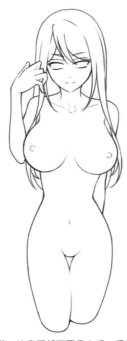

描繪線稿。注意腰部不要畫太粗，手臂也維持纖細的狀態。

③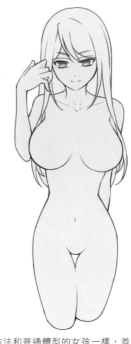

上色方法和普通體型的女孩一樣，首先先塗上底色。

④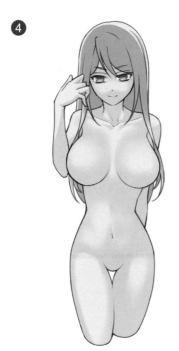

塗上第一個陰影。輕輕進行模糊化的區域、肌肉隆起的區域一樣要塗上鮮明的陰影。

⑤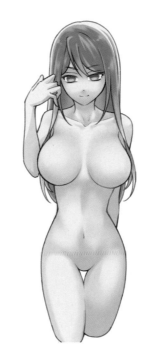

塗上第二個陰影。將胸部周圍的陰影確實地上色。

⑥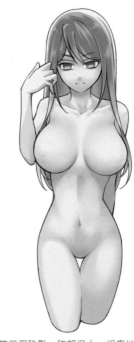

塗上第三個陰影。胸部很大，相應地胸部和腹部之間的陰暗面積會變寬，所以加上較大的陰影。

❼ 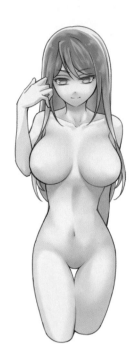 ❽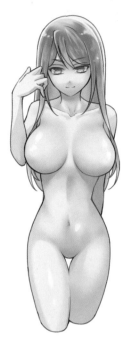

和第三個陰影一樣,將第四個陰影塗寬一點。第四個陰影是在普通模式的圖層上色,所以不會形成那麼陰暗的印象。
塗上高光。胸部上方的光線範圍稍微寬廣一點,呈現高光效果。

**將豐滿體型
上色時的 POINT**

豐滿體型要確實描繪出胸部
下方的第三個陰影和第四個
陰影,藉此更加突顯胸部的
大小。

❾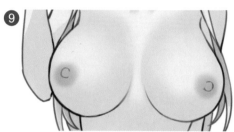

胸部大的體型做出像這樣右邊靠近前面,左邊在後面的傾斜姿勢時,胸部的角度也會改變。手臂往上抬,所以右邊的乳頭要往上,左側則是朝下。此外乳頭的位置也沒有對稱,所以要特別注意(普通體型、偏小體型的乳頭位置幾乎是平行的)。

❿

胸部很大時,乳頭的形狀也要先透過線稿確實地描繪出來。上色方法和普通體型一樣。

⓫

加上高光讓乳頭的突起很明顯。

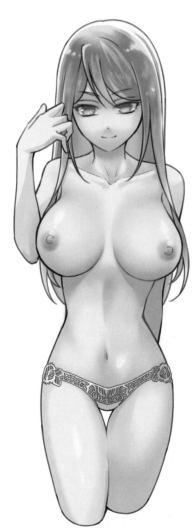

1

主要的特殊愛好介紹與按照體型打造肉感上色的基礎

19

抓住胸部的身體上色方法……普通體型篇

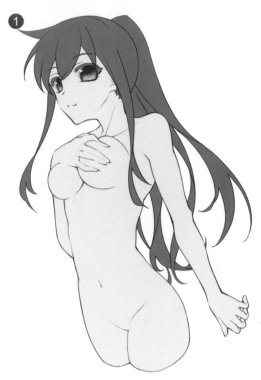

①

這是塗上底色的狀態。
到此為止都以相同方法
上色。

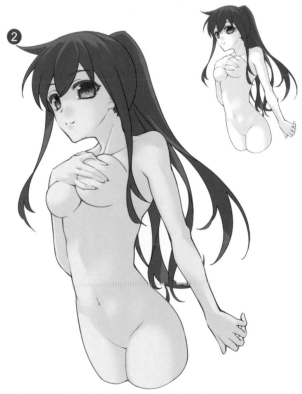

②

手掌胸罩的姿勢能捕捉到壓住球體的狀態。首先在右下加上
第一個陰影作為球體的陰影。

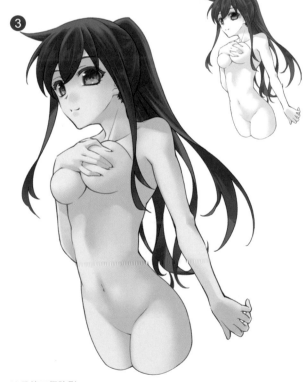

③

這是第二個陰影。
為了避免破壞胸部形狀，只在用手指壓住的周圍加上陰影。
食指埋在胸部裡，所以胸部線條會往上。相反地，無名指位
置會比胸部下半部分還要上面。

④

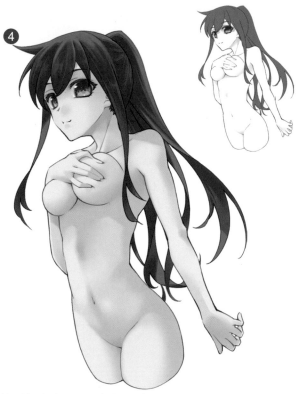

這是第三個陰影。埋進去的手指盡量不要加上過多的陰影。
只稍微在指尖塗上陰影。

⑤

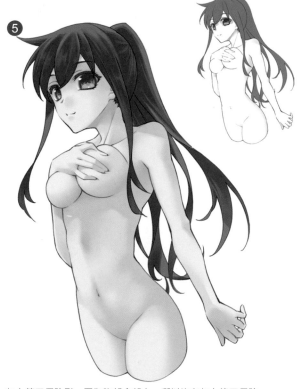

加上第四個陰影。因為胸部會朝上，所以沒有加上第四個陰
影，只在胸部乳溝加上些許陰影。

⑥

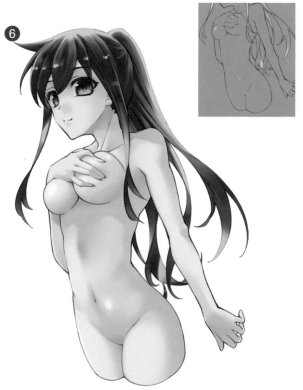

可以看到身體側面，就更容易看清楚腹部周圍的凹凸狀態。意識到肌肉的六塊肌後，
再加上陰影和光的表現吧！實際上女性身體有六塊肌的話，會變成肌肉相當發達的身
體，但在二次元上表現得稍微誇張一點，就能展現出適當肉感的女性身體。

⑦

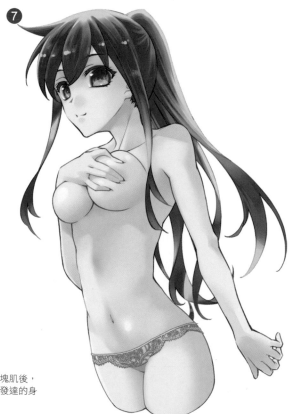

抓住胸部的身體上色方法……偏小體型篇

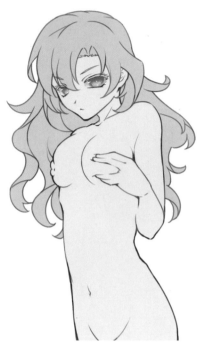

偏小體型也是以相同方法上色。線稿的重點是手指沒有陷進去，所以特地將手指和乳房的邊界模糊化。

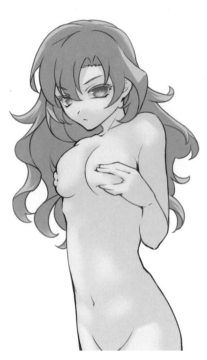

這是第一個陰影。胸部要以輕柔的感覺去上色。

這是第二個陰影。肋骨沒有被胸部遮住，所以將肋骨線條稍微塗深一點。

這是第三個陰影。凹凸線條很少，所以第三個陰影也要畫淺一點。

在身體側面的線條塗上第四個陰影。胸部乳溝也塗上些許陰影。

高光要輕輕地塗在胸部上方和肚臍部分。

抓住胸部的身體上色方法……豐滿體型篇

即使胸部很大時，基本上也是將胸部視為球體來上色。

這是第一個陰影。右胸上色時有意識到像水蜜桃般的形狀。只在以手指壓住的周圍最小範圍塗上陰影。

這是第二個陰影。手指埋在胸部裡面，因此想將陰影畫成深色，但不想讓手指引人注意，所以手指不須塗得太仔細。

在胸部乳溝、腋下、手臂和胸部之間等部位塗上第三個陰影和第四個陰影。手指之間的陰影要處理得很清晰，有彈性的部位要以模糊方式塗上陰影。

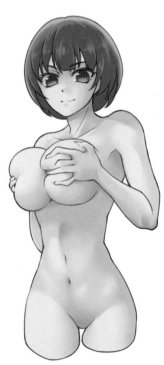

落在左肩的第四個陰影處理得很清晰，就能展現緊緻的印象。

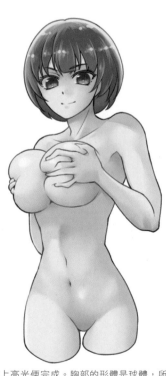

加上高光便完成。胸部的形體是球體，所以加上高光的方法也和普通體型的女孩一樣。

T恤的上色方法……普通體型篇

草稿

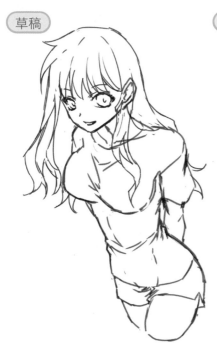

線稿

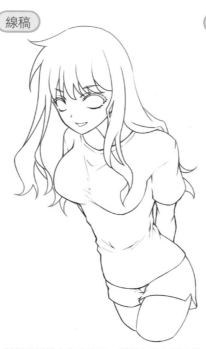

塗上底色

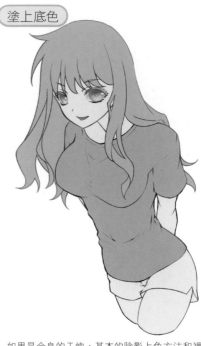

這次要描繪合身的T恤。如果是布料柔軟的合身T恤，就會有布料被拉扯的部分和貼在肌膚上的部分。

皺褶要透過上色來表現，所以大部分都不描線，即使描線也只是加上淺淺的細線。角色有穿胸罩，所以胸部的形體有經過調整。

如果是合身的T恤，基本的陰影上色方法和裸體時一樣。貼在肌膚上的部分因為不是人體的肌膚，模糊化的話看起來不好看。塗上陰影時要注意這兩點。

第一個陰影

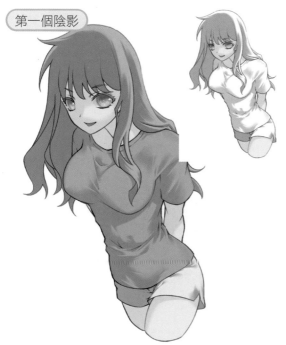

第二個陰影

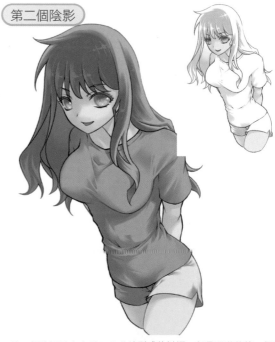

第一個陰影是衣服本身的皺褶。塗上皺褶的形體後削減中間部分，調整形體只讓邊緣變圓，並反覆這個步驟。
胸部下方和胯下等陰暗部分的陰影因為醒目程度下降，所以上色時不用太過仔細，要特別注意這一點。最重要的就是不要讓畫面過於亂七八糟。

第二個陰影是由人體凹凸曲線形成的皺褶，但是要沿著第一個陰影的皺褶去上色。在整個衣服皺褶加上深色陰影的話，會變得亂七八糟，所以雖然要沿著皺褶加上陰影，但不要全部都畫上陰影。

第三個陰影

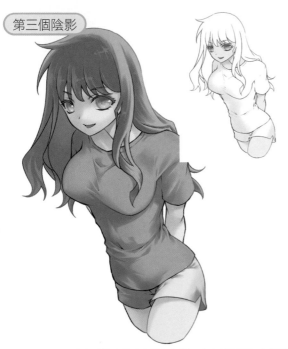

第三個陰影要塗上改善身體血色的紅色調。在上色區域加上第四個陰影。布料部分為了增加陰影的深度，輕輕塗上即可。

第四個陰影

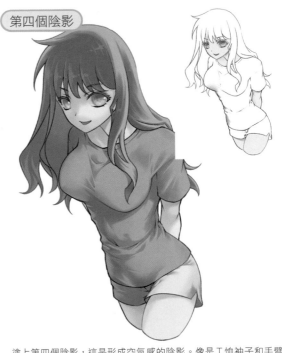

塗上第四個陰影，這是形成空氣感的陰影。像是Ｔ恤袖子和手臂之間的陰影之類的。除此之外，這個姿勢是右半身往後方傾斜的姿勢，所以將右半身的身體線條變暗。

完成

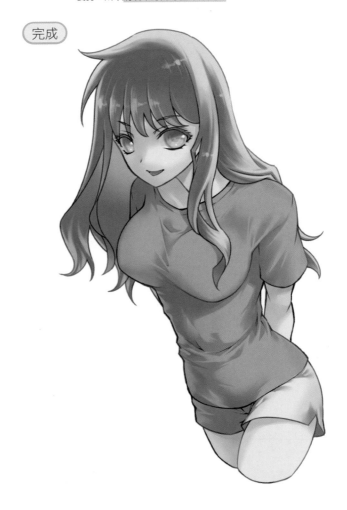

POINT

要意識到腹肌的線條再塗上皺褶，即使穿著T恤也能表現出肉感的身體。如果覺得皺褶拉扯部分不足的話，就用細毛筆像畫樹枝一樣描繪出皺褶的線條。
關鍵是胸部上方的陰影。雖然是實際上不存在的陰影，但為了表現布料的緊貼感而加上。不要使用百分之百的深色陰影，塗上較淺的陰影就會有那個樣子。

T恤的上色方法……偏小體型篇

塗上底色

第一個陰影

第四個陰影

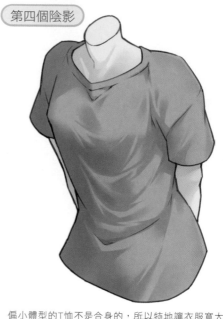

第二個陰影

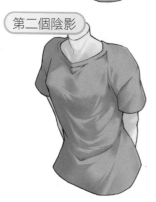

第三個陰影

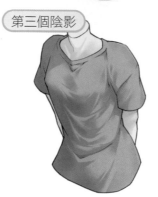

偏小體型的T恤不是合身的,所以特地讓衣服寬大一點,纖細的身體就會比較顯眼。取而代之的是沒有拉緊的部分,只形成鬆鬆的皺褶。

T恤的上色方法……豐滿體型篇

塗上底色

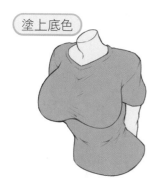

第一個陰影

第四個陰影

第二個陰影

第三個陰影

胸部很大所以陰影也要變大。此外塗在胸部乳溝上的陰影除了第一個陰影之外,也要塗上第二個陰影來強調。和普通體型相比,要加強胸部形狀的模糊效果。

水手服的上色方法……普通體型篇

草稿
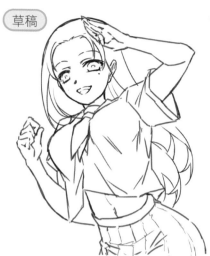

在胸部沒有鬆弛的狀態下描繪視角從下往上的水手服。因為角色有穿胸罩，所以營造出胸部很漂亮的形體。

線稿
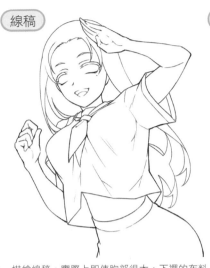

描繪線稿。實際上即使胸部很大，下襬的布料也不會被拉扯到這種程度，但想要展現腹部，所以處理成有點不真實的形體。

塗上底色
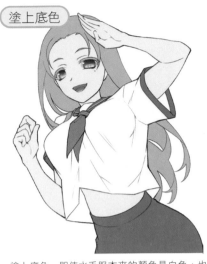

塗上底色。即使水手服本來的顏色是白色，也處理成有點淺藍色。在此沒有仔細描繪出裙褶。

第一個陰影
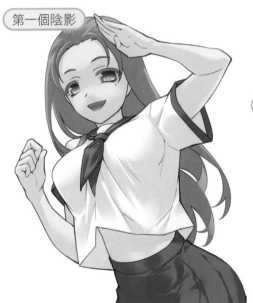

要意識到布料只被往上拉扯的情況再塗上陰影。
若將下方的陰影全部模糊化，就能呈現布料被往上拉扯的感覺。腹部會形成衣服的陰影，所以不用描繪得很仔細。

第二個陰影

裙子的陰影要配合腹肌的形體再加上。裙褶要配合腰身皺褶描繪出形體，讓順著身體線條的衣服皺褶和裙褶的皺褶合為一體。
第二個陰影要配合第一個陰影的形體再加上。

第三個陰影

塗上第三個陰影。在衣服和身體之間追加紅色調。

描繪Ｔ恤時也是相同方法，但因為沒有要強調布料嶄新的程度，所以以陰影表現來說停留在第二個陰影即可。

第四個陰影

第四個陰影選擇偏紅的顏色。如果是裸體的情況，就是處理成紫色陰影，但衣服原本的顏色是淺藍色，選擇紫色的話就會缺少變化。

完成

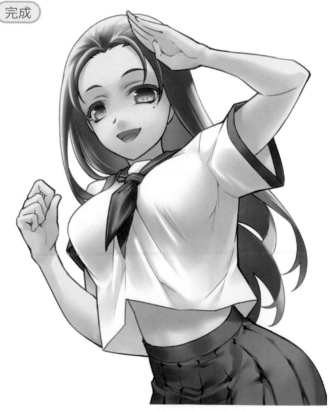

POINT

水手服的形狀不要過度追求真實感，看起來很可愛即可。

胸部被拉扯的區域要確實塗上陰影，下襬大部分要模糊化。

裙子要意識到身體線條再塗上裙褶和陰影。

水手服的上色方法……偏小體型篇

塗上底色

第一個陰影

第四個陰影

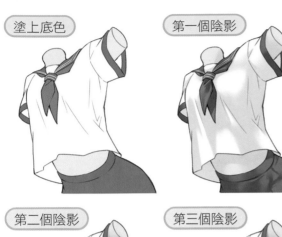

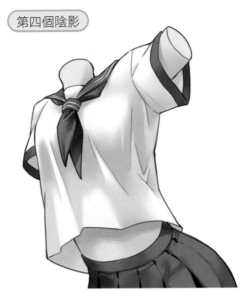

第二個陰影

第三個陰影

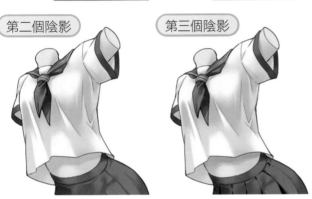

慢慢地塗上第一個陰影、第二個陰影和第三個陰影，讓衣服形體更加鮮明。
胸部沒有什麼圓潤感，相應地直線皺褶就會變多。
水手服是有厚度的布料，所以不要加上太多細緻的陰影，要特別注意這一點。

水手服的上色方法……豐滿體型篇

塗上底色

第一個陰影

第四個陰影

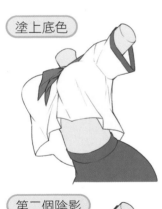

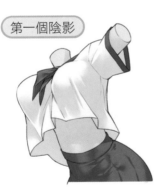

第二個陰影

第三個陰影

胸部很大所以以布料蓋在球體上的感覺去上色。
線稿會變成相當不真實的形狀，但相較於真實感，可以以自己的堅持為優先考量。
此外因為胸部很大，相應地陰影會變大，所以肌膚陰影要營造出呈現邊界的部分和模糊邊界的部分。
身體凹凸曲線形成的陰影要畫模糊一點，衣服形成的陰影要畫清楚一點。

襯衫的上色方法……普通體型篇

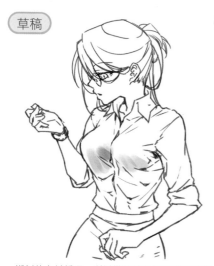

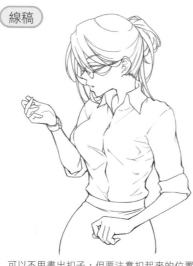

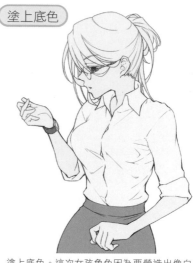

襯衫的布料偏硬，所以描繪時要呈現出筆直的皺褶，線條也要筆直。一邊仔細觀察襯衫的形體一邊描繪，呈現衣領立起來的狀態。

可以不用畫出扣子，但要注意扣起來的位置，男性襯衫扣子是開在右邊，但女性襯衫扣子是在左邊。

塗上底色。這次女孩角色因為要營造出像白人的感覺，所以底色從白色處理成偏白色。此外襯衫實際上是白色，但特地以黃色塗上底色。陰影色則不改變。

第一個陰影

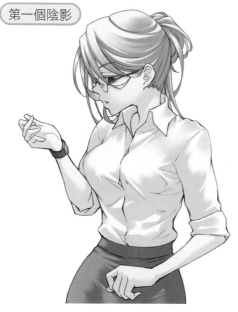

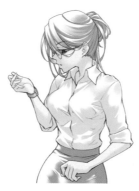

襯衫的布料感是在腹部周圍塗上直線化的陰影來表現。胸部周圍要留下柔軟的感覺。手臂處於兩者之間，太過硬挺就無法呈現出包覆手臂的衣服布料感，太過柔軟就會和在腹部周圍產生的布料硬挺度產生矛盾。

第二個陰影

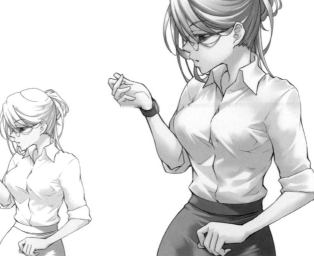

塗上第二個陰影。塗上沿著身體線條的皺褶。上色時要讓已經模糊不清的第一個陰影更加清晰。

第三個陰影

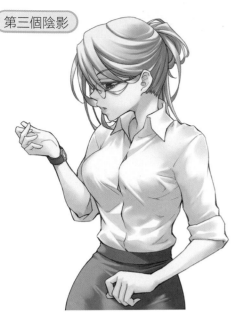

塗上第三個陰影。在脖子和手臂附近追加紅色調。

布料在此也不要加上第三個陰影，畫作比較不會過於沉重。

布料部分的上色輕柔一點，就能強調些微露出的肌膚的生動感。

第四個陰影

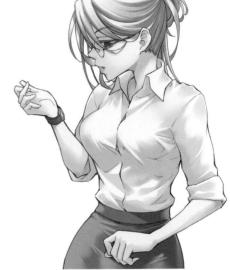

塗上第四個陰影。實際上不是透明的，但特地使用偏紅的顏色，營造成好像些微透明般的表現來強調胸部。

完成

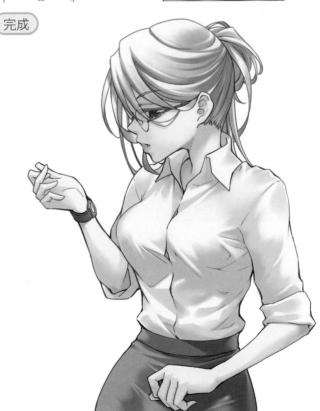

POINT

因為要表現襯衫布料的硬挺度，因此在衣服上增加直線化線條，營造出銳利感，描繪陰影時也要呈現不平整的樣貌。關鍵就是扣子扣起後形成的縫隙。

此外這個姿勢角色的視線放在手上，容易讓人注意手部，因此上色時要稍微仔細一點。

襯衫的上色方法……偏小體型篇

塗上底色

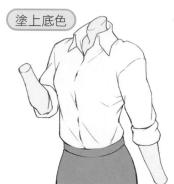

第一個陰影

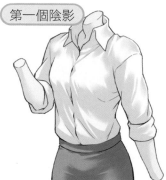

第四個陰影

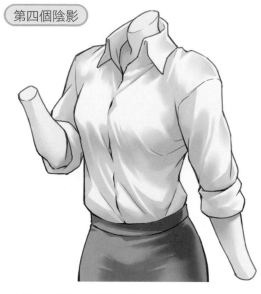

第二個陰影

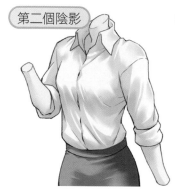

第三個陰影

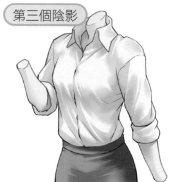

身體凹凸曲線少，所以這個體型很難呈現女人味。因此不自然也沒關係，要呈現出布料的柔軟度藉此展現女人味。此外也要在肩膀呈現出圓潤感，透過動作來表現女人味。

襯衫的上色方法……豐滿體型篇

塗上底色

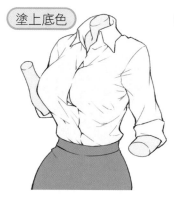

第一個陰影

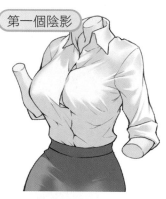

第四個陰影

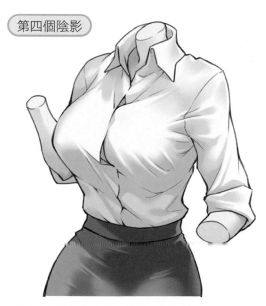

第二個陰影

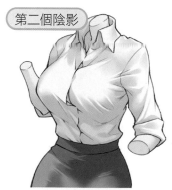

第三個陰影

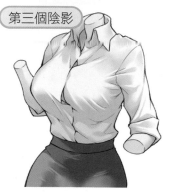

胸部很大所以襯衫的縫隙會變大。這部分雖然也是重點，但營造出太大的縫隙看起來不體面，所以最重要的就是平衡。胸部周圍的皺褶也以直線條描繪清楚吧！

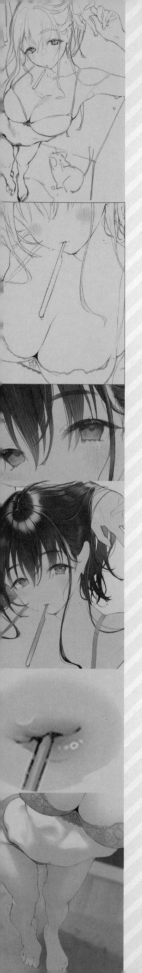

第 2 章

主題

胸部

插畫家

麦化

Illustrator

Theme

麦化 ✕ 「胸部」

插畫標題	插畫總作業時間	平常使用的繪圖軟體
《剛洗完澡》	約36小時	Photoshop

1 描繪草稿

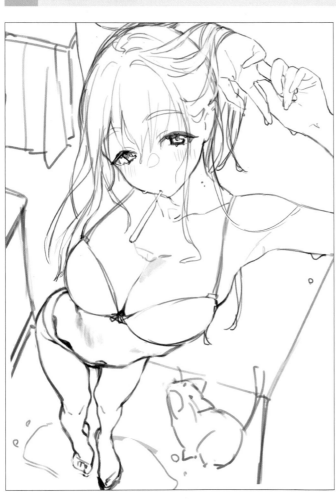

概念是「想要填滿自己的特殊愛好！」，因此從俯視角度描繪出可以看到胸部、腹部、腋下、臀部和腿的樣貌。所以採用了宛如挺胸扭腰般的構圖。

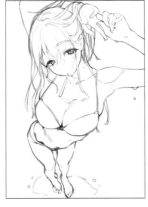

原本的構圖是這個，因為更改方案將角色的角度稍微傾斜，變成更加強調胸部的構圖。

魅力點是後頸的痣 白色肌膚上的痣很顯眼，所以也成為重點設計。

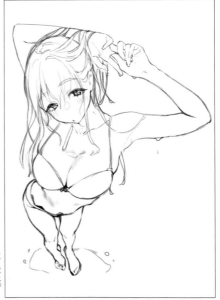

實際插畫中手臂被切掉了，但為了避免人體殘缺不全，最重要的就是要仔細地描繪出全身。

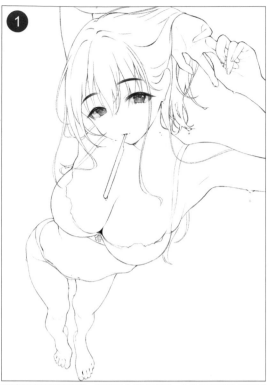

2 描繪線稿

描繪線稿。水滴滴落的表現並非以相同的深淺將所有水滴描線，而是要營造出對比來表現水的重量。

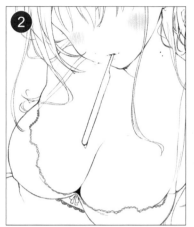

眼睛部分不描繪線稿，只透過上色來表現。此外每個部位都有區分線稿圖層，因為想要修改時這種作法會比較輕鬆。

胸罩的蕾絲部分和臉頰的紅暈表現等不是全都使用黑色，有時也會使用配合底色的顏色來描繪線稿。

線稿區分圖層後是這種感覺。先將臉部和頭髮區分圖層，之後就會很方便。

3 塗上底色

完成線稿後在每個部位塗上底色。雖說如此，但這是以肌膚為主角的插畫，所以沒有那麼多部位。

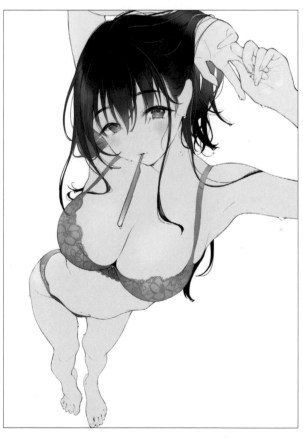

Check Point
將手部後方的頭髮、臉部與頭髮的縫隙營造成偏白的顏色，藉此呈現空氣感。

肌膚上色時會呈現出立體感，所以內衣褲的陰影簡單地營造出漸層效果。

頭髮上色

在塗上底色的階段有意識到一定程度的髮流,再描繪纖細的頭髮、在光線照射的區域畫出大略線條,或是套上漸層。

建立新圖層後,將剪裁狀態下的底色圖層與其重疊,再設定成普通模式,塗上第一階段的陰影。粗略地在髮束塗上陰影後,再用細毛筆工具描繪頭髮。

疊上普通圖層後加上高光。一邊意識到頭部的立體感,一邊塗上白色的圓形,再將其模糊化。接近光源的部分處理成較深的白色,離光源遠的區域處理成較淺的白色。

塗上第二階段的陰影。將一縷一縷頭髮重疊的區域、髮際、髮旋等處的顏色塗深。

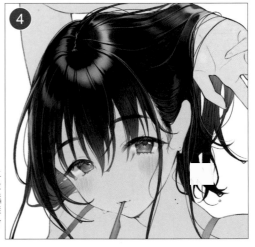

建立新圖層,在頭頂塗上高光的區域疊上白色。設定成覆蓋圖層,再將不透明度降低到70%。這樣黑色部分會更暗,高光會變得更明亮。

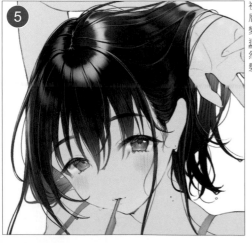

複製頭髮塗上底色的圖層,疊在4的圖層上面。變更為覆蓋模式後,將不透明度降低到15%。雖然只是稍微改變,但在頭髮的深淺增添了變化。

接著再疊上圖層並設定為覆蓋模式,塗上淺橙色的光。高光和黑髮的邊界變成有點淺橙色的柔和光線。

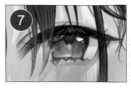

之後要描繪垂在眼睛的頭髮。為了避免過度干擾眼睛,描繪時顏色要比其他區域還要淺一點。

5 眼睛上色

眼睛和臉部其他五官分開描繪。

① 以草稿為基礎，描繪睫毛與眉毛。疊上細線條來營造粗線條。

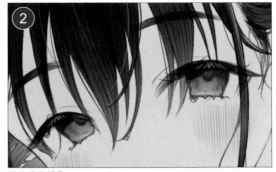

② 描繪眼眸部分。

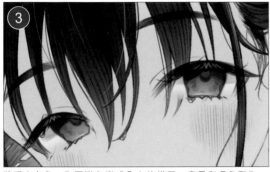

③ 將眼白上色。為了避免變成全白的樣子，盡量和膚色融為一體。在上半部分塗上睫毛的陰影。

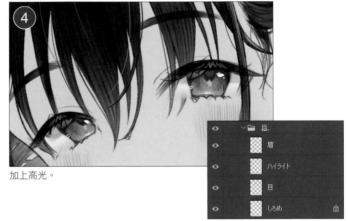

④ 加上高光。

圖層是這種感覺。

6 嘴唇上色

嘴唇稍微誇張地塗上口紅，越是中心的部分要塗得越深。關鍵就是要意識到唇峰再調整形體。

① 在膚色的塗上底色圖層新增色彩增值圖層，用粉紅色塗得圓圓的。不用描繪得很嚴謹，而是使用噴槍輕柔地上色。

② 疊上新圖層，變更成加深顏色模式，在嘴巴中央部分疊上粉紅色。要意識到上唇的唇峰形體再調整形狀。

③ 疊上普通圖層，加上高光呈現出有彈性的嘴唇。

7 整體的陰影上色

繪製陰影時先粗略了解人體的構造，也就是肌肉、骨頭和脂肪後就比較容易上色。此外也要先決定好光源的位置。

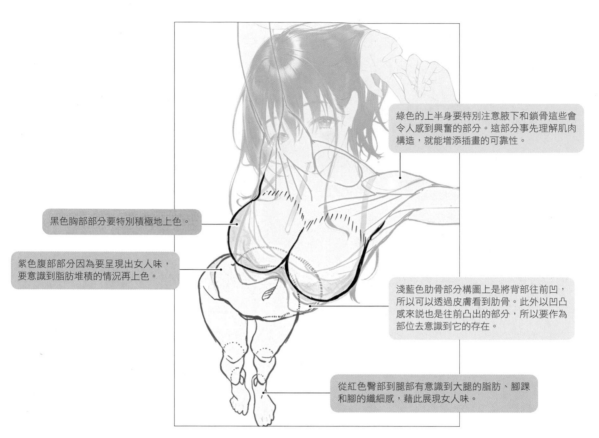

綠色的上半身要特別注意腋下和鎖骨這些會令人感到興奮的部分。這部分事先理解肌肉構造，就能增添插畫的可靠性。

黑色胸部部分要特別積極地上色。

紫色腹部部分因為要呈現出女人味，要意識到脂肪堆積的情況再上色。

淺藍色肋骨部分構圖上是將背部往前凹，所以可以透過皮膚看到肋骨。此外以凹凸感來說也是往前凸出的部分，所以要作為部位去意識到它的存在。

從紅色臀部到腿部有意識到大腿的脂肪、腳踝和腳的纖細感，藉此展現女人味。

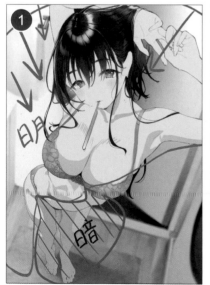

這次的構圖光源來自上方。尤其左上方光線很強烈，右下則變暗。

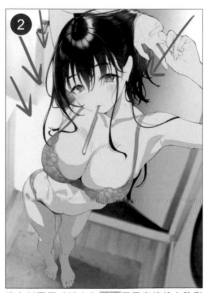

建立新圖層（設定為普通圖層直接塗上陰影色），對塗上底色的圖層進行剪裁後，一邊意識到上述情況，一邊粗略地塗上陰影。將這部分模糊化，再使用柔軟筆刷削減形體。

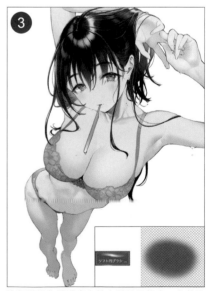

進行模糊化展現出女性身體的柔軟度。尤其胸部是個球體，所以要盡量處理成柔和的陰影。

8 胸部上色

胸部是這次畫作中最顯眼的部分。要一邊表現出柔軟度,一邊呈現立體感。

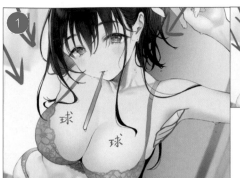

↑ 將胸部視為球體的話,光線會從上方照射出圓圓的形狀。腋下藍色部分是突起的,紅色部分是來自背部的肌肉,所以基本上會形成陰影。

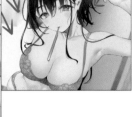

↓ 更進一步地在形成陰影的部分疊上深膚色。

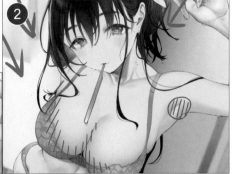

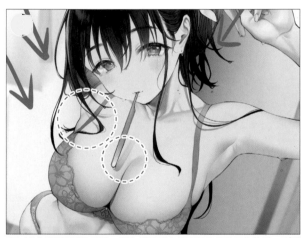

添加形成鮮明陰影的部分,例如從頭髮和牙刷等物件落下的陰影、胸部乳溝等等。

接著疊上新圖層塗上陰影(將下方顯示成全黑狀態,讓讀者容易理解哪裡有加上陰影)。

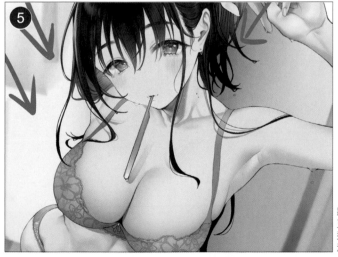

將剛剛加上的陰影變更為色彩增值模式,這樣陰影就會呈現出深度。

9 腹部上色

腹部的凹凸狀態畫得比胸部還要細緻，這裡加上細緻的陰影就能呈現出立體感。

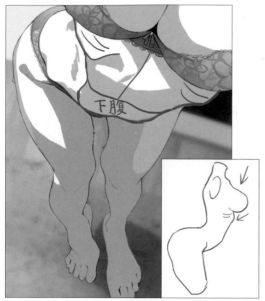

上半身陰影會落在胸部、肋骨下面的下腹或腿部。

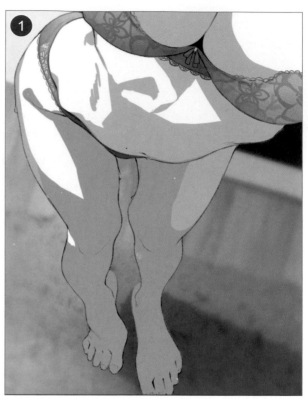

一邊意識到人體構造，一邊以Ｇ
筆工具描繪陰影。

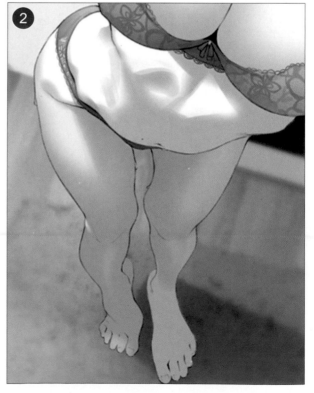

利用模糊工具將邊界模糊化。

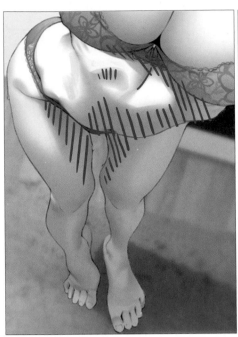

更進一步地在陰影部分疊上深膚色。

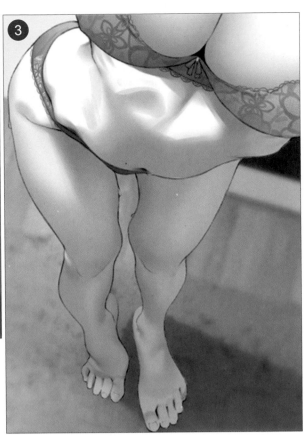

❸

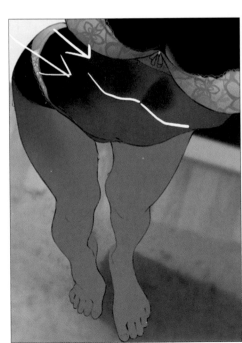

一邊意識到光源的存在，一邊設定色彩增值模式在更暗
的部分塗上顏色。要排除光線照射的區域。

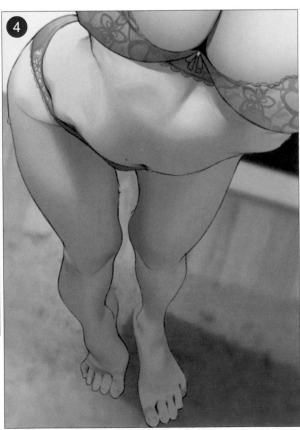

❹

10 描繪反射光

描繪光線的反射。來自上方的光在地面反射後會映照在肌膚上，使用帶有藍色調的灰色就能呈現出透明感。

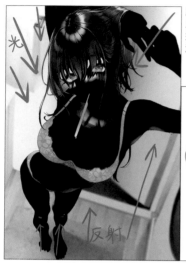

臉部的光要塗在頭髮落影的周圍，腋下、腹部和膝蓋附近。設定普通圖層塗上帶有淺灰色的淺藍色。

疊在膚色上面後就變成這種感覺。

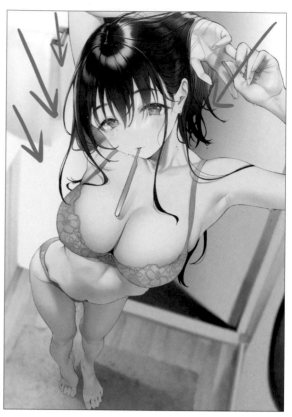

11 追加紅色調

為了改善血色，設定色彩增值圖層塗上變紅的部分。
因為是剛洗完澡的設定，所以除了臉頰、嘴巴之外，指尖、膝蓋、腋下和耳朵等處也要塗成紅色。

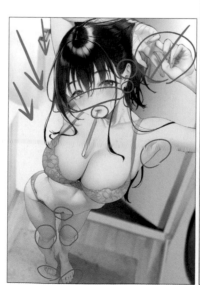

Check Point
在剛剛的反射光附近添加紅色調，就能在身體增添更多變化。

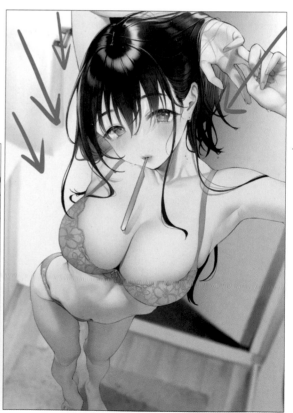

加上高光

加上身體的高光。

先在光線最強的圓潤區域塗上白色。在精確位置上色，就會增添變化呈現出光澤感。

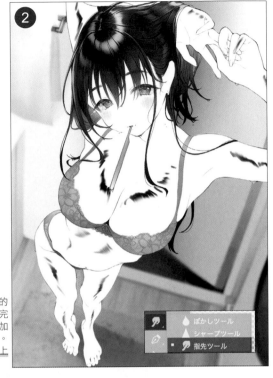

接著要呈現淋濕的感覺。因為剛洗完澡，所以就想要加上淋漓般的高光。使用指尖工具塗上有光澤的高光。

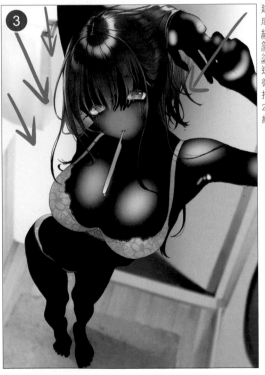

建立新圖層並變更成柔光模式，在光線照射部分和臉部等想要突顯的部分塗上白色。更改不透明度，處理成稍微明亮的程度，並把不透明度降低到25％，就會表現出細微差異。

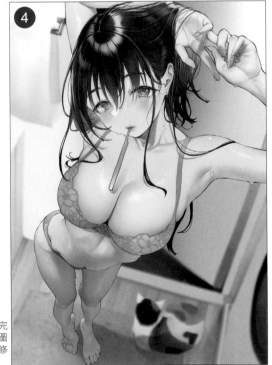

這樣人物就大略完成。將人物所有圖層合併後再加工修改。

背景畫完後再進行模糊化，盡量強調人物。最後加工人物圖層便完成。

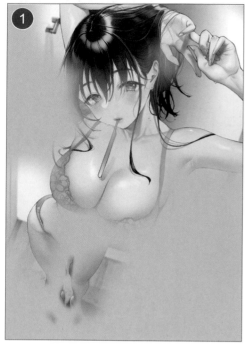

①

為了將背景和角色融為一體，設定**加深顏色**模式塗上帶有粉紅色調的灰色。之後再降低不透明度進行調整。

② 使用合併後的圖層，從色調補償選擇色調曲線調整色調。

Check Point

想要改變整體色調時，色調曲線是很方便的工具。

③

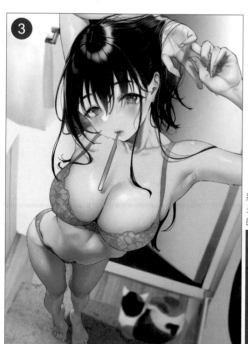

將調整色調的物件設定成**加深顏色**或**覆蓋**模式並隨意更改不透明度。調整到自己能接受的程度。

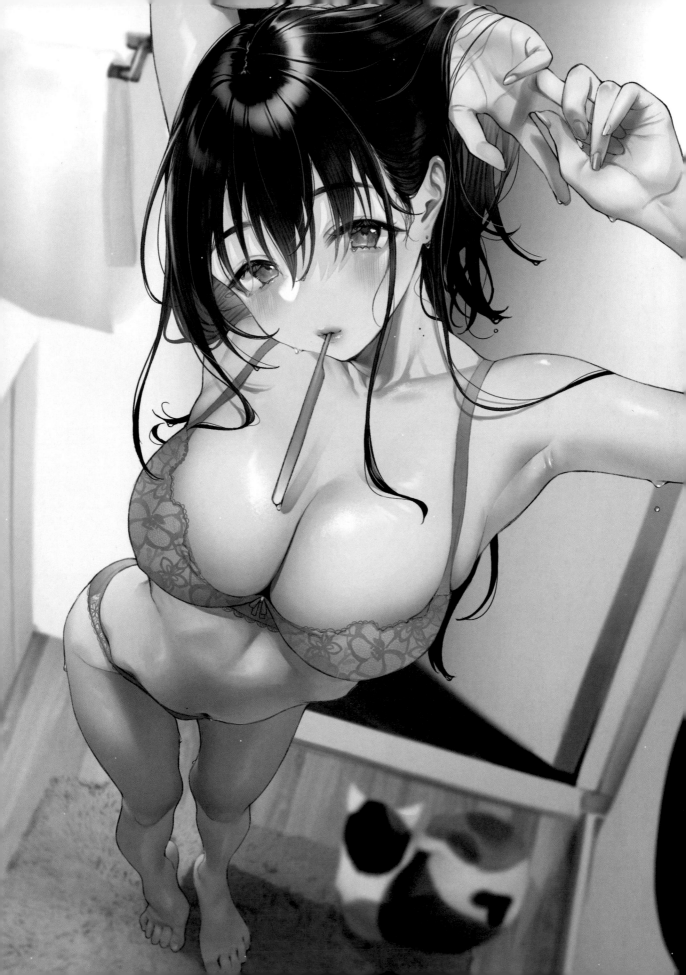

麦化 老師的

Q 您是「什麼控」?

我對大腿、腹部、腋下等部位非常有感覺。還有一個大家不太能理解的地方,就是我也很喜歡耳洞。

Q 描繪那個想要展現「特殊愛好」的部位時,您所堅持的重點是什麼?

我會注意寫實和變形的平衡,也會努力讓自己描繪出想要觸摸的質感。

Q 請告訴我們上色時的小技巧?

我認為觀察照片練習上色來呈現真實感是非常重要的一件事,使用偏藍色的灰色塗出反射的部分,就會瞬間變得很時髦。此外特地不畫出線稿,只以上色來表現(鎖骨等部位)就會失去鮮明的感覺,會覺得很協調。

Q 有作為資料的東西嗎?

主要是參考照片或喜歡插畫家的插畫。找到個人喜歡的關鍵後就練習到自己覺得完美的程度。

Q 「會產生興奮感」的東西是什麼?

最近社群遊戲的角色讓我非常興奮。就我個人而言,《ブルーアーカイブ(蔚藍檔案)》裡面的「ツバキ(椿)」這個角色讓我很有共鳴。黑短髮搭配下垂眼睛,再加上豐滿體型實在是正中紅心。

Q 請留下要傳達給讀者或粉絲的訊息!

不知道機會會落於何處,所以我認為只要努力一定會有回報。請大家加油,然後我也會好好努力不輸給大家!

插 畫 家 資 訊

● 麦化

我是從事插畫家工作的麦化。

Twitter:https://twitter.com/mugika_pcpc_
pixiv:https://www.pixiv.net/users/33103381

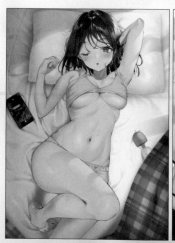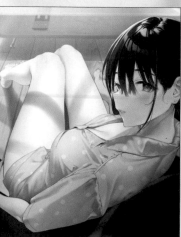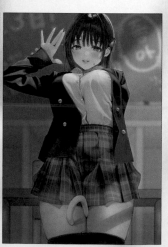

第3章

主題

腹部

插畫家

らま

Illustrator

らま × 「腹部」

Theme

插畫標題	插畫總作業時間	平常使用的繪圖軟體
《海邊的泳衣女孩》	約12小時	主要：Paint Tool SAI 潤飾或背景：Photoshop CC

1 描繪草稿

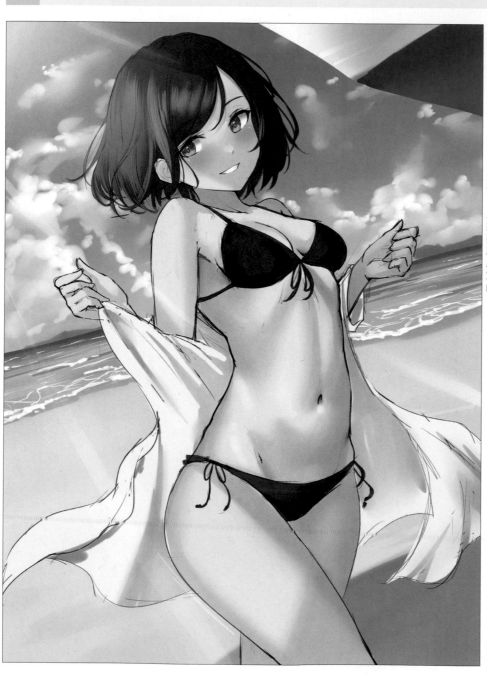

這次想在畫面前方呈現以腹部為重點的健康肌膚，所以想要營造以夏天為形象的作品。夏天最先想到的主題就是「大海」。想要盡量露出肌膚，因此想像泳衣女孩提出在沙灘進行海水浴邀約的模樣來設計草稿。

我認為草稿在插畫中肩負了設計圖的角色。因此在此反覆不斷嘗試直到自己能接受為止，最後再決定插畫構圖和方向性。

上色要在草稿的時間點先決定好光源和陰影，清稿上色時不要和正式上色時差太多。尤其肌膚上色過程很複雜，所以質感或凹凸狀態要深入描繪到一定程度，盡量要能成為清稿時的目標。

2 眼眸上色

　我在上色階段經常從臉部五官開始上色，因為只要將眼睛或嘴巴等臉部五官上色，就能決定角色的表情，容易想像插畫的完稿。

　此外，為了之後容易修改，會隨著第一個陰影、第二個陰影、高光等上色階段來區分圖層。

❶❷❸
以塗上底色為基礎，在眼眸塗上第一個陰影、第二個陰影。使用色調比底色更接近藍色的綠色，從眼眸上方塗上陰影。稍微錯開色調就能讓畫面不單調，比起使用單純降低明度的顏色來上色，更能營造出有印象的畫面。

接著塗上陰影。在此一邊意識到瞳孔的形體，一邊增加眼眸的資訊量。

描繪眼眸的虹膜。建立濾色圖層，以吸管吸取底色的顏色再以瞳孔為中心描繪出放射狀線條，就能表現虹膜。

希望眼眸顏色很鮮豔，所以建立覆蓋圖層，使用藍色和紅色系的顏色增添變化。

在眼眸加上反射光。這次設想的場景是在海邊，所以描繪出大海顏色與沙灘顏色映照在眼眸般的樣子。

加上高光。在此是以成熟女性為形象，所以加入較小的高光。

使用灰色在眼白上方加上落影。

使用橙色系顏色讓陰影的邊界融為一體。

潤飾時在睫毛的線稿添加顏色。在整個睫毛加上接近肌膚的顏色，外眼角和內眼角則加上紅色，就能將浮現出來的線稿融為一體。

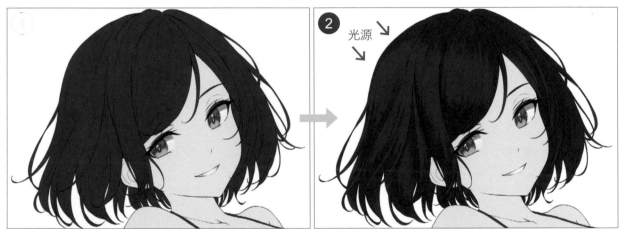

想要展現露齒微笑般的畫面，所以在嘴巴塗上牙齒的陰影。

3　頭髮上色

塗上第一個陰影。陰影色和描繪眼眸時相同，色調要比底色顏色更接近藍色。這次將光源設定在畫面左上方，所以一邊意識這點一邊上色。為了避免上色出現單調感，也要意識到髮流和隨意的髮束感。

營造出髮束感很明顯的區域和不明顯的區域，而且為了增添變化，也要將一些地方模糊化。

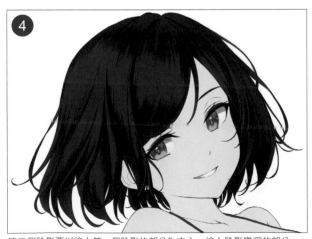

第二個陰影要以塗上第一個陰影的部分為中心，塗上陰影變深的部分。

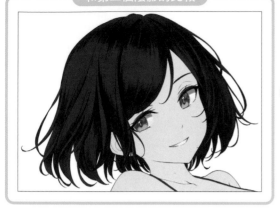

和第二個陰影的比較

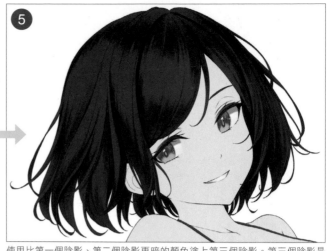

使用比第一個陰影、第二個陰影更暗的顏色塗上第三個陰影。第三個陰影是相當暗的顏色，所以只在頭髮重疊部分的落影和後髮際等陰影最強烈的部分上色。

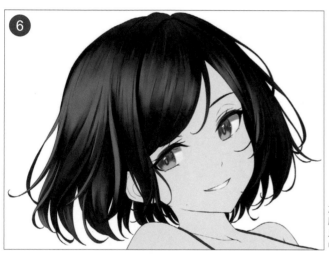

加上高光。光源設定為太陽光，所以使用紅色或橙色系的暖色，以光源入射光強烈照射的部分為中心加上柔和的光。

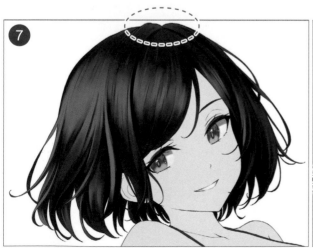

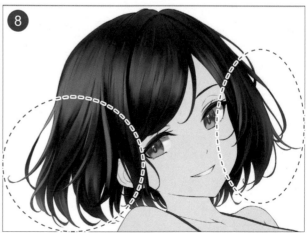

潤飾時要表現出反射光對頭髮造成的影響和頭髮的透明感。
建立普通圖層和濾色圖層。反射光要以頭髮外側為中心塗上接近大海和天空的藍色系顏色，從下方照射到後髮際的反射光則要塗上接近沙灘的顏色。

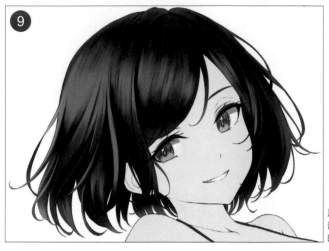

以瀏海和兩側頭髮等接近臉部的部分為中心加上膚色，表現頭髮的穿透感、透明感。

4 泳衣上色

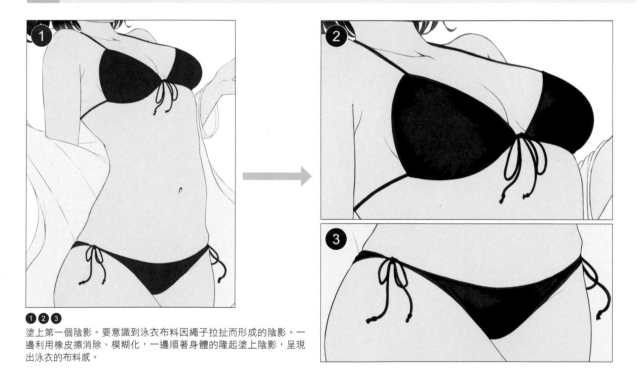

123
塗上第一個陰影。要意識到泳衣布料因繩子拉扯而形成的陰影。一邊利用橡皮擦消除、模糊化，一邊順著身體的隆起塗上陰影，呈現出泳衣的布料感。

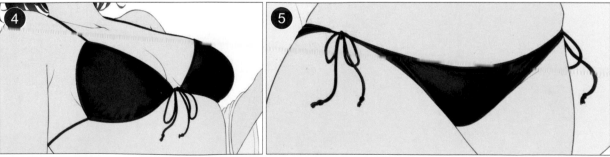

以塗上第一個陰影的部分為中心，在皺褶和陰影很明顯的區域塗上第二個陰影。

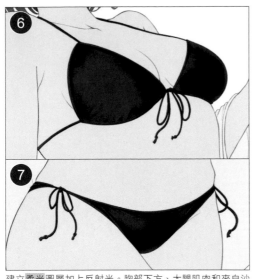

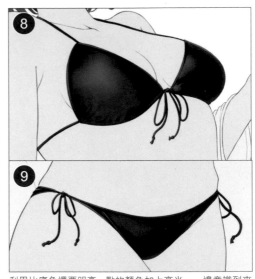

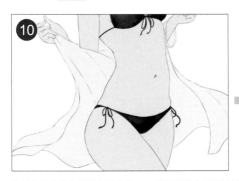

建立柔光圖層加上反射光。胸部下方、大腿肌肉和來自沙
灘的反射光要塗上紅色，來自空氣和大海的反射光則要塗
上藍色。

利用比底色還要明亮一點的顏色加上高光。一邊意識到來
自光源的入射光，一邊在胸部隆起的頂點等部位加上高
光，加強立體感。

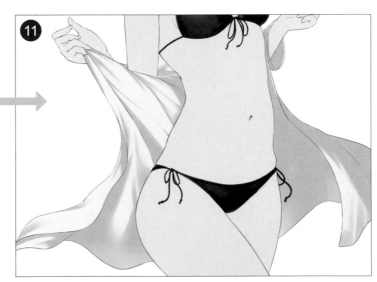

將披在泳衣上的輕薄外套上色。一邊思考外套被手拉扯、
布料隨著海風飄動……各種外在因素的影響，一邊塗上陰
影。和泳衣上色時一樣，一邊使用橡皮擦消除或將其模糊
化，一邊表現出皺褶和布料的質感。

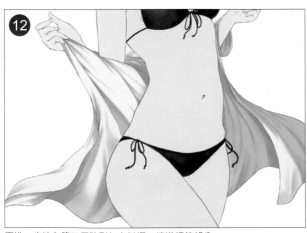

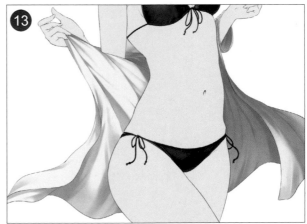

更進一步地在第二個陰影加上皺褶，填滿細節部分。

外套上色也可以在此階段完成，但是因為希望陰影部分帶有些微的縱
深，所以建立色彩增值圖層，並以光源的相反側（畫面右側）為中心加
上淺淺的陰影進行潤飾。對比提高後就會呈現出縱深。

肌膚是自己平常上色最講究的部分。將肌膚上色時，會一邊思考骨骼、肌肉、脂肪堆積的位置關係與平衡一邊上色。

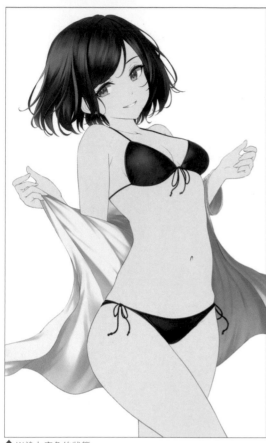

↑※塗上底色的狀態

Check Point

光源照射到的部分（這次是左側）一邊留下一定程度的底色，一邊上色，就能增添變化、讓肌膚帶有縱深感。

越往光源側（左側）就要越模糊化，相反側（右側）則不要太模糊化，上色時讓陰影的邊界很明顯，就能表現出具有真實感的肌膚。

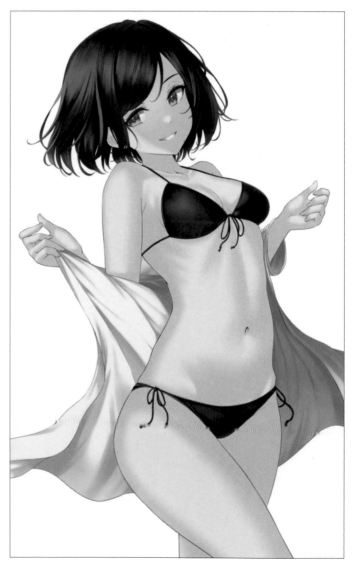

6 腹部上色

我自己的喜好是肌肉沒有過於發達、適當肉感緊緻的腹部，所以會特別注意這一點。
這次想要營造出皮膚白淨的肌膚印象，所以第一個陰影使用稍微接近紅色調的淺色來上色。

從腹部肚臍往上的部分要加上肌肉（腹直肌）線條和肋骨下的凹陷。

希望肚臍周圍稍微隆起，因此以肚臍的凹陷為中心延伸成放射狀，同時以脂肪微微堆積的感覺去上色。

下腹部要意識到腰骨的突起，在整體塗上陰影使其帶有圓潤感。

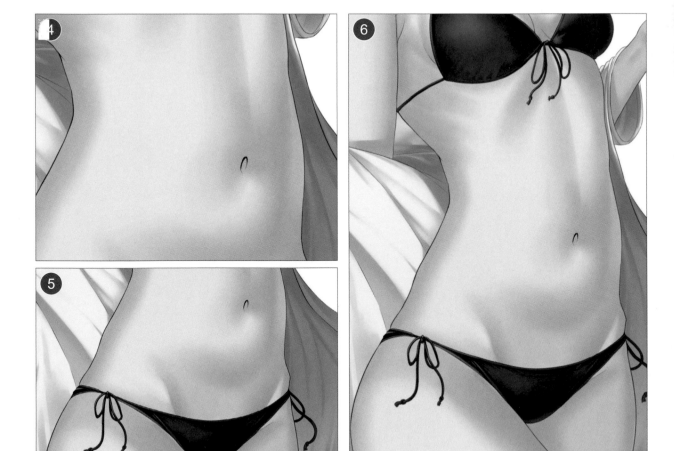

第二個陰影要使用更深的顏色，以第一個陰影上色的區域為中心加強肌膚的凹凸感。
加上腹直肌外側的隆起和下腹部的脂肪，提升凹凸感和肉感狀態。

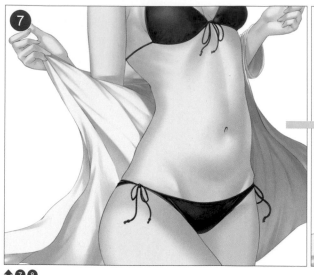

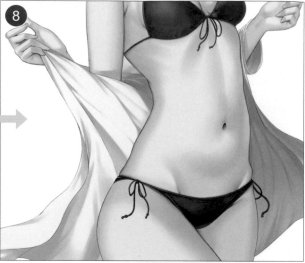

↑ 7 8
使用更暗的顏色塗上第三個陰影。在肚臍裡面、鼠蹊部等呈現深色陰影的部分和輪廓加上陰影，加強立體感。以黑白畫這種描圖般的感覺在少少的面積塗上第三個陰影。

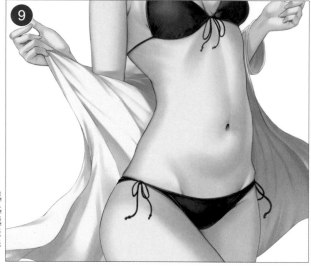

在陰影面積很多的區域塗上淺淺的藍色，在光源側的陰影邊界塗上淺淺的橙色。這樣就能表現來自肌膚環境光的影響，還能提高真實感。

7 臉部上色

臉部的肌膚上色和其他肌膚上色不同，要意識到平面再上色。

希望營造出有點逆光的氛圍，所以先將整個臉部上色。

使用橡皮擦擦消除鼻子上方和光源側的臉頰，在邊界加上模糊效果。

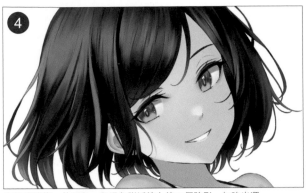

④ 在眼皮線條、外眼角、內眼角附近塗上第二個陰影，加強光澤。

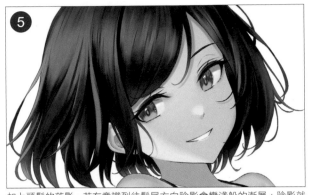

⑤ 加上頭髮的落影。若有意識到往髮尾方向陰影會變淺般的漸層，陰影就能自然呈現，不會浮現出來。

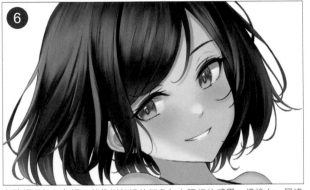

⑥ 在臉頰添加紅色調，就像以較淺的紅色加上腮紅的感覺一樣塗上一層淺淺的顏色。

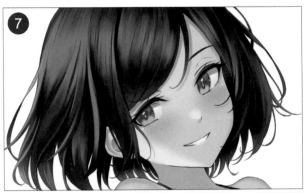

⑦ 從這裡開始就依照個人喜好，在臉頰上加上細細的斜線，在外眼角附近將高光畫得小小的，表情就會變柔和。

8 胸部周圍肌膚的上色

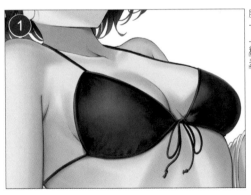

胸部要一邊沿著線稿，一邊以半球形為形象去上色。越往上側要越模糊化，塗出從肩膀附近垂吊的感覺。

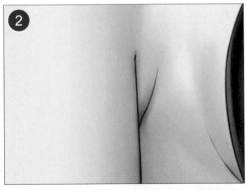

腋下部分要利用收緊腋下時形成的皺褶呈現出肉感，彷彿身上的肉很豐滿一樣。

胸部下面的胸大肌如果有描繪出隆起狀態的話，就能增添魅力。

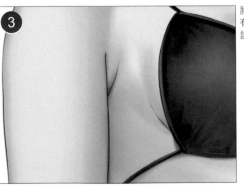

肋骨周圍要加上前鋸肌鋸齒狀的筆觸。

9 肌膚的潤飾

追加陰影作為肌膚上色的潤飾，並加上輪廓光和高光。

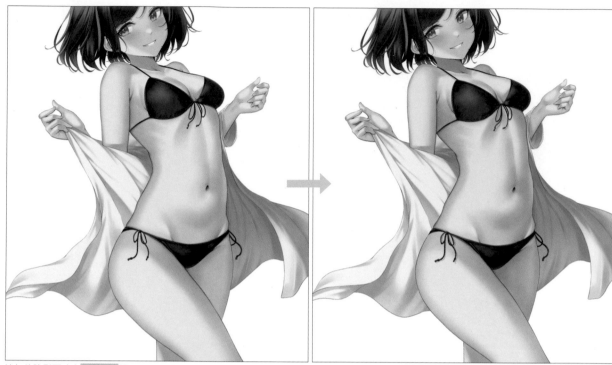

追加的陰影要建立色彩增值圖層，加在脖子、腋下、腹部、大腿等想要加強陰影的區域。尤其腹部想要再稍微強調肋骨下的凹陷、腹直肌的凹凸狀態、肚臍周圍和下腹部的脂肪隆起等處，所以加上細緻的陰影。

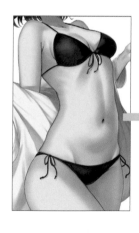

以角色的輪廓為中心加上輪廓光（光的環繞），這樣就能強調角色的輪廓。在整體加上的話會帶來反效果，所以局部地在肩膀線條、小蠻腰附近和臀部等處。

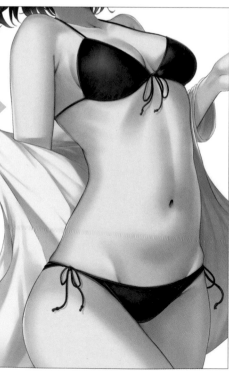

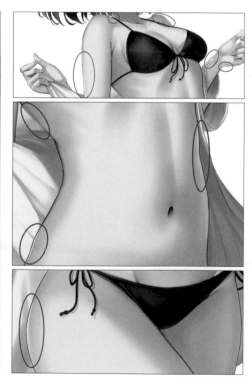

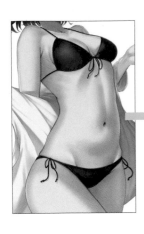

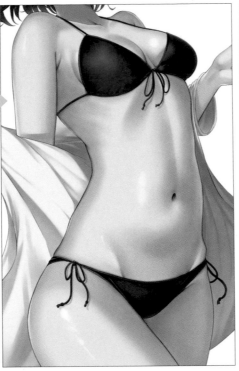

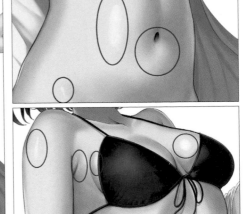

加上高光時要以光源側的腹部圓潤部分、肚臍周圍、腰骨、大腿這些光線照射頂點為主，就能在肌肉形成圓潤感、增加立體感。高光加太多的話，就會強調光澤，破壞肌膚感，所以要特別注意。

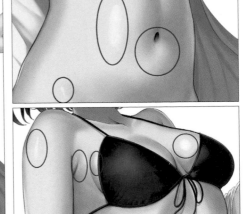

10 天空和雲的上色

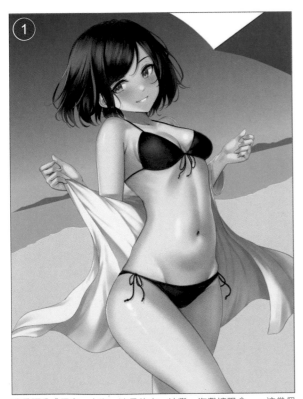

① 背景要分成天空、大海、遠景的山、沙灘、海灘遮陽傘……這幾個圖層來上色。天空要使用深藍色套用漸層，呈現出從上往下越來越淺的感覺。

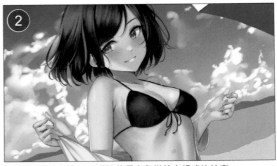

② 雲是以積雨雲為形象，一開始使用白色描繪出粗略的輪廓。在這個時間點不用深入描繪，只要畫出形體。為了避免形成單調的律動，要在雲朵大小和配置增添變化。

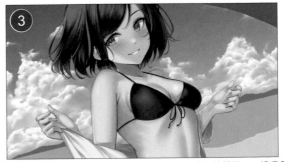

③ 深入描繪雲朵。一邊意識到雲朵好像往上擴散翻滾般的樣子，一邊盡量讓雲朵明亮部分和陰暗部分相互包圍，呈現出對比。使用指尖工具或模糊工具在雲朵上方添加筆觸，就能表現空氣的流動，在雲朵產生動感。

11 大海和海浪的上色

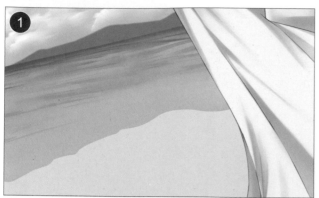 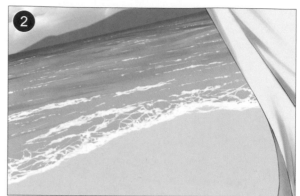

大海要一邊意識到く字形的線條，一邊塗上藍綠色系的顏色。從遠處往近處讓顏色從深色變淺色的話，就會呈現出大海的寬廣和縱深。淺灘清澈而且看到得沙灘，所以稍微加上沙灘的顏色呈現出透明感。

描繪海浪。海浪如果有意識到網狀就容易掌握形體。淺灘側要深入描繪出波浪互相重疊和波浪碎裂的樣子，越靠近水平線就要越減少資訊量，呈現出縱深。

12 沙灘上色

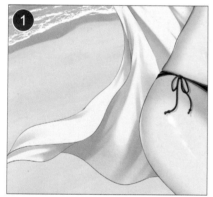 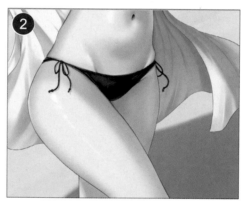

❶ 使用比底色還要明亮的顏色在整體淺淺地上色，描繪出沙灘的反射。建立色彩增值圖層以模糊得淺淺的方式加上淡淡的陰影，呈現出質感。使用紅色系顏色在海浪附近塗上一層淡淡的顏色，表現出被海浪沾濕的沙子。

❷ 右下方會有來自遮陽傘的落影（背陰處），所以加上較大片的暗色陰影。在陰影加上反射光。設定普通圖層在遮陽傘的落影塗上一層淺淺的藍色，並在邊緣塗上橙色。

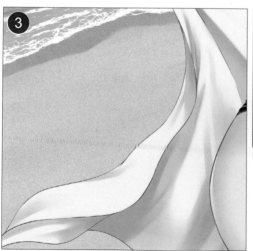

雜訊設定完成22.52%。

建立以白色填滿的色彩增值圖層，從Photoshop功能表選擇「濾鏡」→「雜訊」→「增加雜訊」在整個沙灘添加顆粒感。

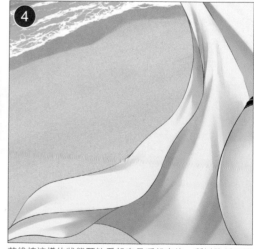

若維持這樣的狀態顆粒看起來是浮起來的，所以降低不透明度透過高斯模糊將整體稍微模糊化，使其融為一體。

13 遠景的山、沙灘遮陽傘的上色

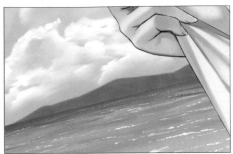

因為是遠景，所以不用描繪得太仔細，山的部分就上色到能知道是山的程度。遠景受到大氣強烈的影響，所以要使用接近藍色的暗淡綠色描繪。

海灘遮陽傘要設定色彩增值圖層在整體塗上陰影，設定實光圖層像光線隱約射入一樣在邊緣加上環境光。

可以維持這個狀態，但觀察整體時看起來有點突出，所以在整個海灘遮陽傘套用高斯模糊，使其和周圍背景融為一體。

14 潤飾、加工

在整體加上各種效果作為潤飾。

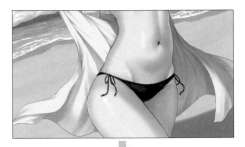

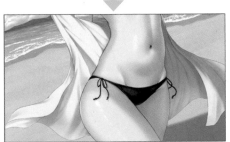

建立濾色圖層，在角色外套部分塗上藍色，呈現出透過布料般的透明感。

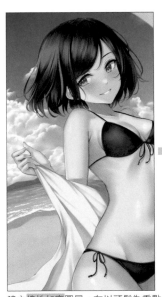

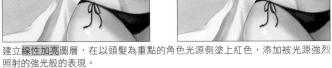

建立線性加亮圖層，在以頭髮為重點的角色光源側塗上紅色，添加被光源強烈照射的強光般的表現。

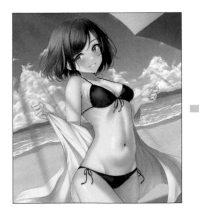 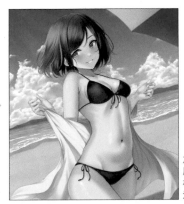

加上入射光。建立線性加亮圖層，就好像從光源照射進來一樣，加上放射狀的粗線和細線。注意不要遮住角色的臉部。

進行彩色描線。彩色描線是指讓上色和線稿融為一體的技巧。線稿顏色如果維持黑色的話，線條看起來很突出。因此使用和線稿相鄰顏色相似的顏色、在線稿添加顏色，就能讓線稿和上色融為一體。

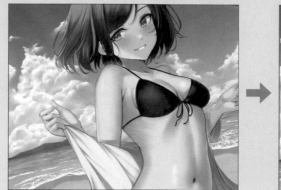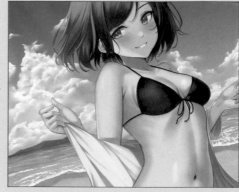

在線稿圖層建立剪裁過的圖層，在肌膚和泳衣外套的線條進行彩色描線。選色的訣竅是不要直接使用相鄰的顏色，而是要稍微降低明度。

這是將上面列舉畫面放大的圖像。肌膚線條變成褐色，線條顏色和背景融為一體。

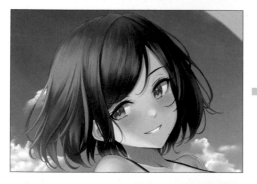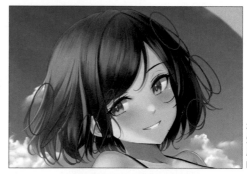

在頭髮追加攏不起來的短髮，就像頭髮隨著海風飄動一樣，增加頭髮的資訊量。

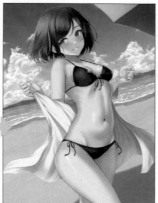

為了襯托角色，在輪廓輕輕地鑲邊。在原本的資料夾下面建立複製好的角色圖層資料夾，使用白色填滿後，在整體套用高斯模糊，並降低不透明度。

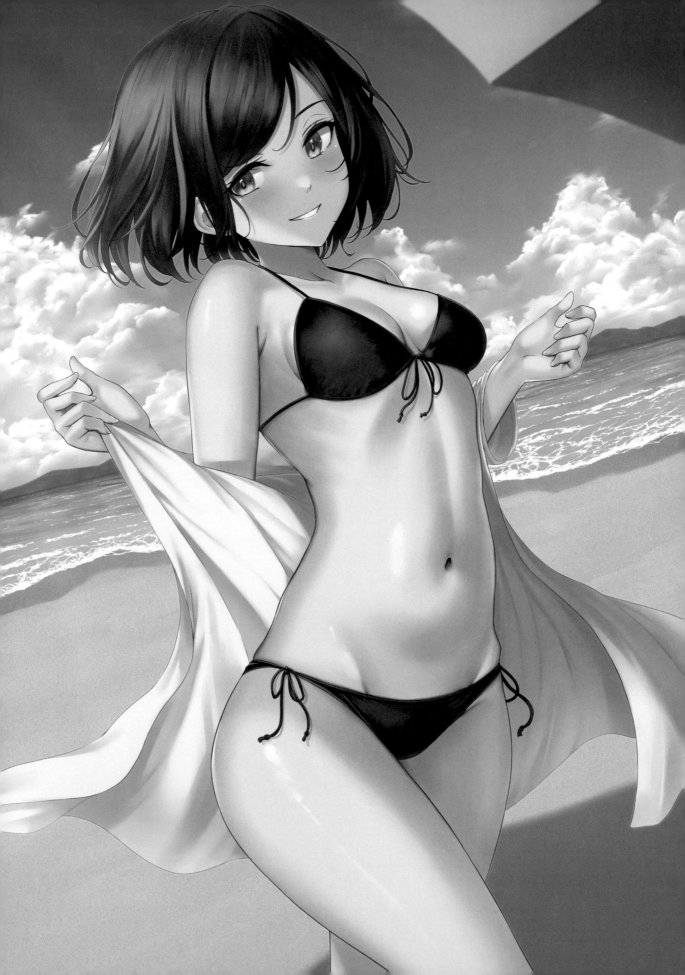

らま 老師的

Q 您是「什麼控」？

腹部和腿部。

Q 描繪那個想要展現「特殊愛好」的部位時，您所堅持的重點是什麼？

我喜歡緊緻的腹部，會一邊意識到腹直肌等肌肉的凹凸狀態，一邊適當地描繪出脂肪堆積的樣子。腿部則是將大腿稍微畫粗一點（我喜歡較粗的大腿），同時盡量讓整個腿部曲線的線條變平緩。

Q 請告訴我們上色時的小技巧？

根據描繪的插畫或喜好會有不同的技巧，但我不太使用高彩度的顏色，而是將整體從淺色開始上色，在眼眸或飾品局部地加上高彩度的顏色後，就能接近讓人觀賞時深陷其中般的上色效果。然後有些區域會留下毛筆筆觸、進行模糊化，在上色方面增添變化。

Q 有作為資料的東西嗎？

技術性部分大多是插畫家的技巧書，人體部位之類的則是透過美術解剖學書籍加深理解。

除此之外，需要靈感或姿勢的啟發，以及描繪時有不明瞭的部分時，我會利用網路搜尋圖像，或是自己拍攝照片。

Q 「會產生興奮感」的東西是什麼？

是我喜歡的作品《ラブライブ！（Love Live!）》，女孩的腿部表現令人特別興奮。覺得腿部隆起和輪廓都非常棒。

Q 請留下要傳達給讀者或粉絲的訊息！

我覺得畫圖時會出現很多不懂的事情和課題。但是當這些東西一個一個理解、解決時，就會提高經驗值，表現範圍會擴大。我希望大家一定要大量描繪，並且去享受畫圖的過程。我本身的技術也還不夠成熟，但是如果這個繪製過程能對大家有一點幫助，那將是我的榮幸。

插 畫 家 資 訊

● らま

插畫家。從事角色設計或插畫製作等廣泛活動。

Twitter：https://twitter.com/ligmki8
pixiv：https://www.pixiv.net/users/4580058

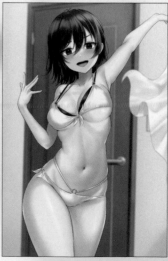

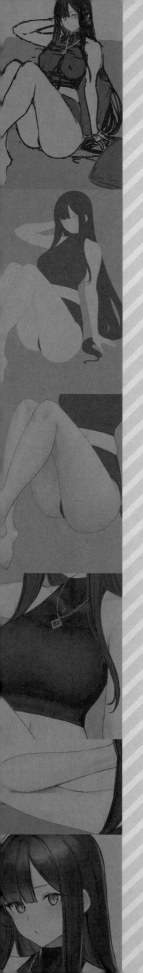

第4章

主題

腿部

插畫家

ハヤブサ

Illustrator

ハヤブサ × 「腿部」

Theme

插畫標題	插畫總作業時間	平常使用的繪圖軟體
《大腿姊姊！》	約5～6小時	CLIP STUDIO PAINT

1 描繪草稿

首先依照自己喜好隨意地展開作業。某種程度上決定好形體後，就尋找相似姿勢的模特兒或寫真女星，或是利用圖像裡也有的那種橫線將角色橫切成圓柱。這是用來確認是否有好好掌握縱深或立體感的方法。試著幫角色穿上（描繪）條紋衣服或許也是不錯的方法，如果很難做到的話，就試著以立方體塑造形體吧！

以構圖的意圖來說，我最喜歡大腿，所以將腿往上抬讓大腿可以看得很清楚。

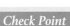

Check Point
將身體橫切成圓柱，藉此確認身體的立體感吧！

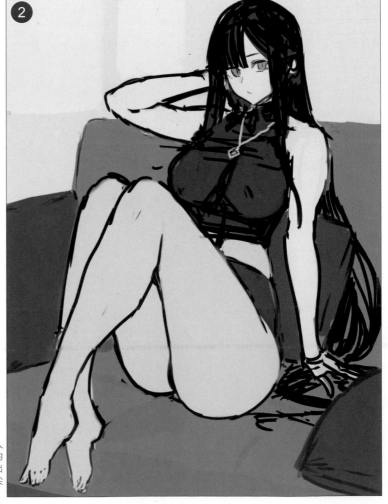

在剛剛的草稿塗上底色、描繪臉部。以我個人而言，臉部先描繪出頭部的話，臉部與頭部的尺寸感比較不會不準確，所以我會先描繪出來。向客戶提案一次後，因為對方希望連腳尖都畫出來，所以在此進行修改。

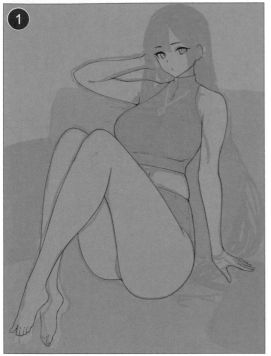

這是身體的線稿。基本上不考慮描線起筆收筆的強弱對比，稍微將物體的輪廓畫粗一點。在意的部分之後會一邊描繪，一邊修改。線稿圖層分成臉部、頭部輪廓、身體、胸部的話，就能輕鬆進行作業。

和身體相比之下，頭髮部分要一鼓作氣地描繪出來。如果是黑髮或褐髮等髮色深的情況，畫得較為粗略點倒也不會被發現。只有輪廓要確實地塑造形體，其他線條之後會修改，所以不用過於神經質。想要描繪白髮或金髮時則要稍微仔細地描繪，之後修改就會非常輕鬆。

將頭髮塗上底色。沿著剛剛的線稿填滿顏色。與其說是在線稿準確地上色，不如說是重視頭部的形體和輪廓再去上色。最後往塗上底色的圖層剪裁線稿便完成。也要複製臉部圖層，將透明度設為50%左右再剪裁。

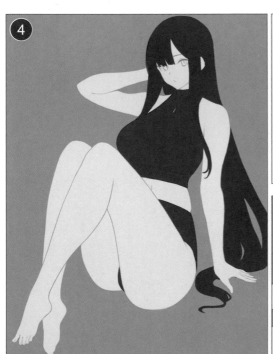

這是身體塗上底色的狀態。這裡要按照線稿準確地連線條下面都漂亮地填滿顏色。最重要的就是要意識到線條是哪個部位的輪廓線。如果像圖像那種情況，上色時衣服的黑色不要遮住大腿線條，相反地上方衣服的線條就要以黑色填滿。圖層要分成肌膚、衣服、裝飾和眼睛。

在肌膚圖層建立新的色彩增值圖層並進行剪裁，使用噴槍在手肘、膝蓋、臉頰等處塗上淺粉紅色添加紅色調。此時若用橡皮擦消除眼白部分上色超出範圍的紅色調，明明沒有將眼白上色，看起來就會像眼白一樣。

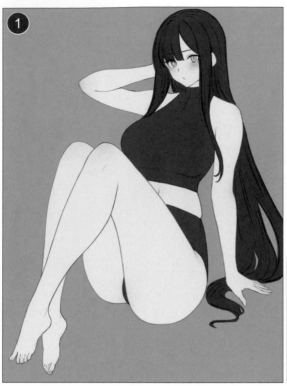

將身體的陰影上色。首先做好上色準備，建立兩個色彩增值圖層並收納在資料夾內，資料夾也變更為色彩增值模式。從身體和衣服的圖層建立選擇範圍，針對剛剛的資料夾建立蒙版。如果沒有蒙版功能，在選擇範圍的狀態下上色，就能防止顏色超出範圍。

色彩增值圖層

Check Point 關於色彩增值的色彩模式

在這次的上色方法中會設定色彩增值圖層使用白色和黑色將陰影上色。但是不做更動的話就會成為無彩色狀態，所以透過將圖層模式「彩色」的圖層往資料夾剪裁，藉此針對色彩增值圖層進行上色。（正確來說是「漸層對應」，但日文原文會變太長，所以這次改用容易理解的「彩色圖層」）。建立肌膚的選擇範圍，使用紅色填滿，一邊上色，一邊調整圖層的透明度直到形成喜歡的色調。

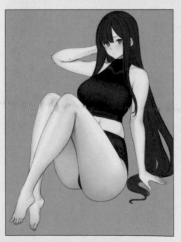 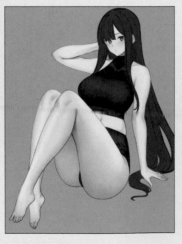

衣服方面因為這次是黑色衣服，不透明度就維持不變，但如果是白色衣服等其他顏色，要仔細觀察實物、照片、喜歡的畫家的畫作，再試著調整不透明度。

如果因為軟體差異無法建立彩色圖層時，也可以利用變亮或覆蓋等圖層模式營造相似的顏色。

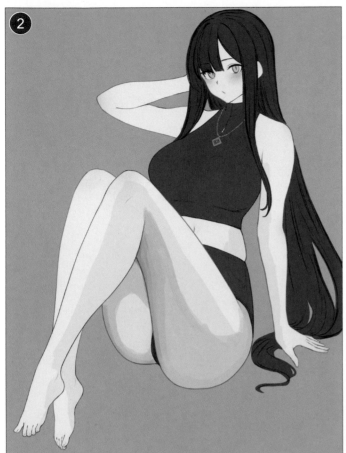

Check Point

將身體上色時，要一邊收集、
觀察照片資料，一邊上色。

已經完成上色準備，所以開始將身體上色。
陰影色要以黑白上色，但因為剛剛的圖層效
果，會覺得有上過色了。顏色使用比色板正
中央還要上面的黑白（明度50以上），就會
形成漂亮的肌膚。
首先不要進行模糊化，而是要粗略地上色。
仔細觀察草稿時所描繪的切成圓柱的線條或
收集的照片再描繪。大腿要將側面的顏色塗
亮一點，將形成陰影的部分和環繞到後方的
部分（邊緣）變暗，感覺就會很不錯。手臂
接近身體的面要塗成深色，但外側要塗淺一
點。像右手臂那樣沒有面向身體的部分因為
有環境光和空間光，所以顏色塗得較淺。

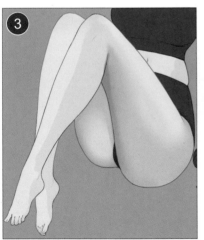 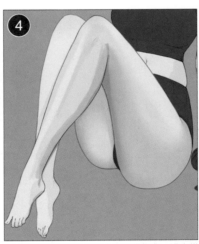 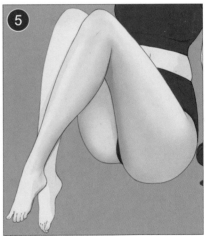

上色完成到一定程度後，以模糊筆刷進行模糊化。小腿肚和手臂都先粗略上色再模糊化。過度模糊的部分要用橡皮擦消除，反覆進行這個作業直到
接近參考資料。

Check Point

反覆進行「塗上清晰的陰影」→「模糊化」→「再塗上陰影」→「模糊化」的步驟，呈現出身體的立體感。

要看得到小腿的
線條

陰影要塗得很柔和

關節

膝蓋要塗上明顯的陰影

6 腿部上色時有所堅持的部分，舉例來說小腿肚的話要意識到「小腿（脛骨）」的部分。上色到可以看出「小腿」的線條，就會形成柔軟的小腿肚。

7 大腿看得到的骨頭只有膝蓋部分，所以和「小腿」相反，塗上平滑的陰影後，就能呈現出豐滿感。

8 膝蓋很難上色，但如果只用線條以淺淺的陰影處理的話，請試著加上明顯的陰影，就能畫出比現在還要更完美的腿部。

9 不只是腿部，還意識到全身的骨頭和關節，就能畫出體態完美的女性，所以請一定要試著注意這些部分。

Check Point

在手肘和膝蓋等處塗上深色陰影，就能提高身體的真實感。

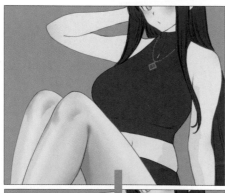

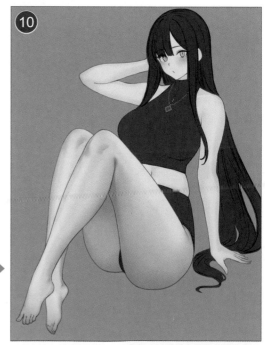

膝蓋和手肘等處粗略地上一次色，只將靠近前面的部分模糊化，就能完美呈現立體感。也可以在近一點的乳溝等部位使用這個方法。

上色完成後最後要使用比色板正中央還要下面的（明度50以下30以上）的顏色在腋下或手臂緊貼的區域加上陰影。

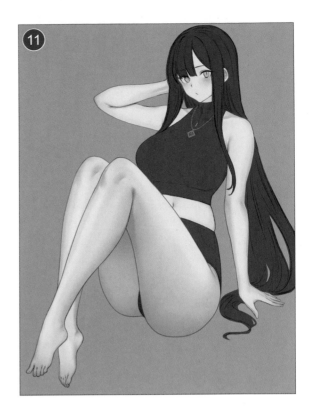

像 1 、 2 一樣塗上線條後將上面模糊化。

眼皮深處也塗上陰影就會變得更完美。

4 衣服陰影上色

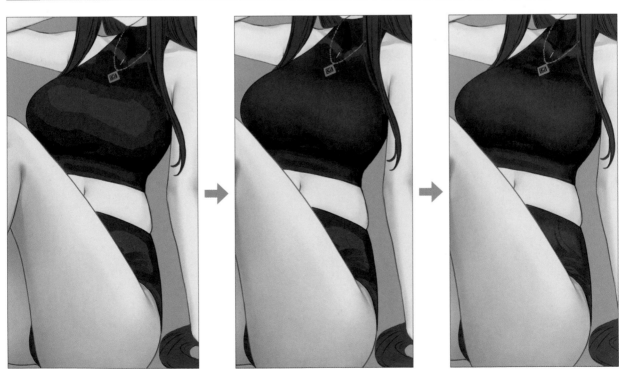

胸部接近大腿，但是將下方（陰影）部分塗深，再以淺色延伸到上面的鎖骨，就能表現胸部大小。也要將衣服的陰影上色，要使用比肌膚上色的顏色還要更黑的顏色。反覆地上色後再模糊化，但皺褶等處則只將靠近前面粗略上色的部分模糊化，就會呈現出立體感變得更完美。這裡也要盡量找尋資料仔細觀察後再描繪。有不懂的部分全都找尋資料再去觀察，就能活用於今後要描繪的畫作，所以一定要查資料。

5　頭髮上色

在頭髮圖層上面建立覆蓋或色彩增值圖層，再進行剪裁。在頭髮高光部分和相反位置塗上陰影。為了確實增添有配合頭部的立體感，環繞到後面的部分要畫寬一點，其他部分則以在頭髮畫圓的方式上色。

建立另一個相同的圖層再進行剪裁，為了增添立體感，先填滿顏色後再使用橡皮擦消除光線照射部分。使用膚色在垂在臉部的瀏海等處上色後，就會呈現出透明感，以淺藍色和白色在後面頭髮等內側上色就會呈現出空氣感。這次是黑髮，所以陰影色可以使用黑白，但如果和衣服與肌膚一樣都是明亮顏色時，就要透過彩色圖層上色。

6　落影、眼眸、項鍊上色～將線稿融為一體

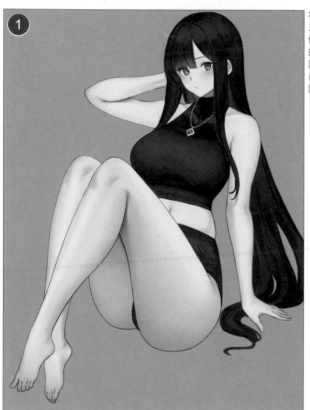

在準備陰影上色時所建立的第二個色彩增值圖層塗上落影。例如瀏海的陰影、落在大腿上的小腿肚陰影、脖子上的頭部陰影之類的，因為這次光源來自上面，所以要配合這點落下陰影。

眼睛上色方面，填滿顏色後以消除下方的方式去上色就會很輕鬆。接著將黑眼珠的正中央上色後，看起來就像稍微呈現出縱深的感覺。我覺得眼睛是最常呈現出個人喜好的區域，所以在這個繪製過程中相較於確實地描繪，最好還是試著模仿喜歡的插畫家插畫或試著觀察動物的眼睛。

 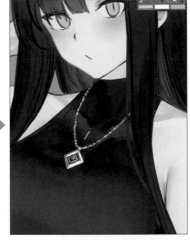

項鍊先塗上底色的顏色，在圖層設定的邊界效果加上1px～3px的輪廓就不需要描繪線稿，所以能縮短時間，非常推薦這個方法。在項鍊上面剪裁加亮顏色（發光）圖層，意識到面和球體再加上高光。

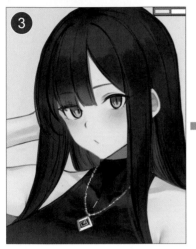 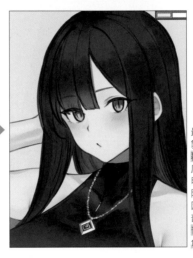

最後要讓線稿融為一體。首先複製線稿設定成不透明度100％的覆蓋圖層，將其放在線稿上面。原本的普通圖層的線稿要將不透明度設為50％左右。在塗上底色階段有分開上色且塗得很漂亮，因此顏色能確實地融為一體。臉部周圍的線稿要在其上建立一個普通圖層，可以使用黑色和深褐色再次補上下巴的線條。

7　背景上色

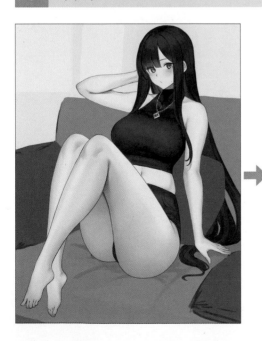 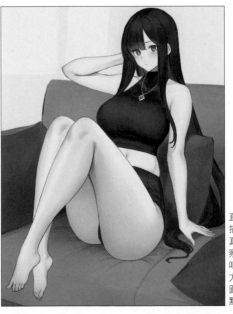

直接修改在草稿描繪的背景。描繪物件的訣竅是確實地觀察真正的物件再去描繪。仔細觀察傢俱店的照片或家裡的靠墊吧！人物坐在上面的區域和後方等處要設定色彩增值或覆蓋圖層粗略地上色，描繪出暗一點的陰影。

8 表現肌膚的光澤

首先要準備潤飾作業。建立兩個覆蓋圖層，在其下面建立一個普通圖層。使用覆蓋圖層1呈現出立體感和肌膚光澤感。使用不透明度10～20%左右的噴槍在部位最尖銳部分、骨頭突出部分等處輕輕地塗上比肌膚還要淺的黃色。

在肩膀、膝蓋營造重點設計，手肘到手腕、小腿等部位要直接以骨頭為形象去上色。腋下和上臂重疊的柔軟部分也要加上重點設計，就會呈現出肉感。不要用白色，而是使用偏黃色的顏色，就能呈現出溫度。相反地要表現鮮明的螢光燈光線時，可以使用白色或藍白色。

 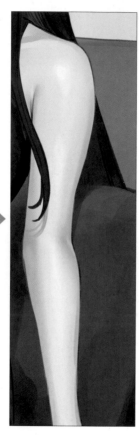

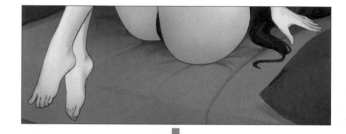

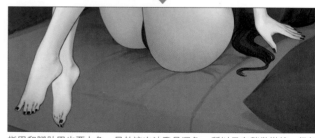

指甲和腳趾甲也要上色。另外這次沙發是深色，所以只有稍微描繪，但如果是白色沙發，就要在大腿和臀部加上反射光。此外智慧型手機的畫面會發出相當強烈的光，所以如果讓角色拿著手機時，在手臂加上較強的反射光就會很真實。

胸部的隆起也使用相同顏色將想要最隆起的部分輕輕疊色。使用膚色在胸部下側追加來自大腿的反射光。

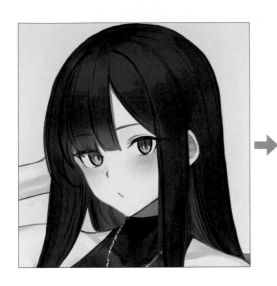 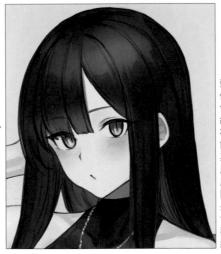

頭髮上色的要領和領和胸部一樣。在側面等處塗上一層淺淺的藍色就會呈現出空氣感。想在髮束追加線條時，使用覆蓋圖層2，就能在不干擾到覆蓋圖層1的狀態下簡單地修改。想要描繪膝蓋下等其他希望變暗的部分時，可以使用覆蓋圖層2將其變暗。眼睛使用的顏色要和塗上底色的顏色相同或接近，設定覆蓋模式將正中央上色，呈現出透明感。有些人會在上方加上藍色，這裡就仔細觀察自己喜歡的插畫家插畫再描繪吧！

這是肌膚光澤表現加工前後的全身比較。

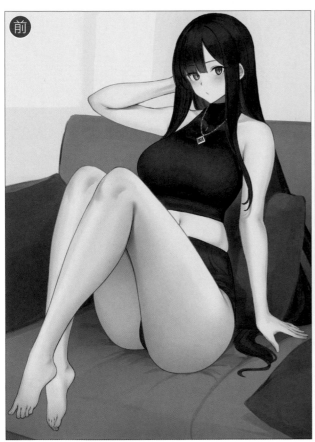 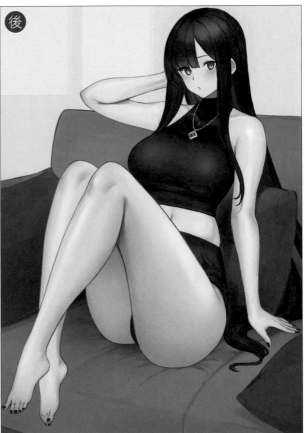

9 加上輪廓光

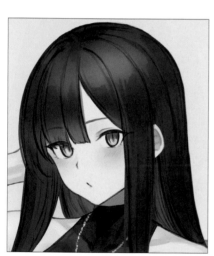

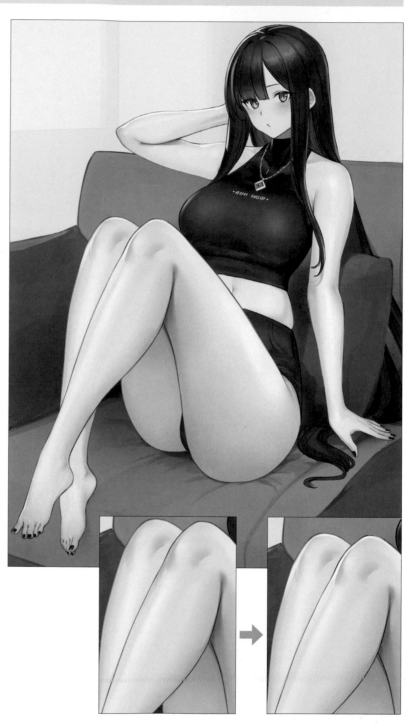

追加輪廓光。在剛剛建立的普通圖層上色。輪廓光是在物件邊緣的光，在最近的插畫中可能經常會看到。
左邊有窗戶，所以只在左側塗上輪廓光。顏色可以選擇在覆蓋模式使用的那種淺黃色。
基本上就是呈現出使用橡皮擦將上色物件的尖端稍微擦掉的那種感覺。以訣竅來說，例如「小腿」部分要意識到在比潤飾1塗上的高光（頂點部分）還要後面的塊面，覺得困難的話或許可以試著只在線條內側加上輪廓光的線條。如果右側有光源時，或是在天空下面，就再追加一個普通圖層並將不透明度設為50％左右。在相反側也利用光源顏色或天空顏色加上輪廓光，就能呈現出氛圍。

10 潤飾、加工

睫毛使用普通圖層以褐色將正中央上色，接著以稍微明亮的褐色加上高光，就能呈現出立體感。另外臥蠶和嘴唇等處要使用白色以畫圓點方式加上高光。

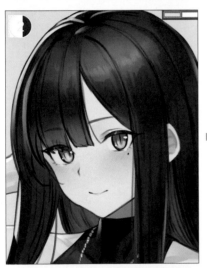
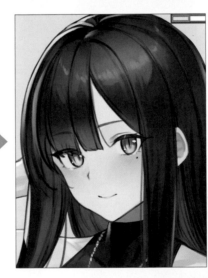

這是最後的潤飾。在全部圖層上面設定普通或覆蓋圖層追加描繪。首先深入描繪臉部周圍。
比起櫻桃小口，「微笑」比較可愛，所以嘴巴部分也設定普通圖層從上面描繪修改。

依照個人喜好追加了四顆痣（臉頰、腋下、肚臍以及胯下）。

胸部下方的陰影設定色彩增值圖層上色，就能留下一開始上色的皺褶。保留下方的上色不做更動，想要將顏色變暗時，可以使用色彩增值或覆蓋圖層。

4

腿部／ハヤブサ

⑤

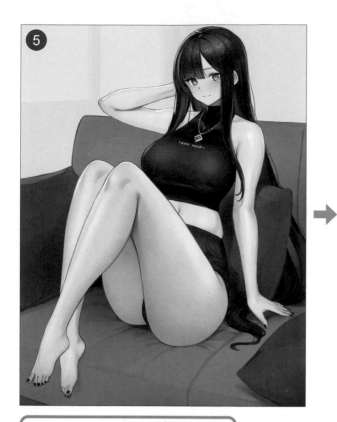

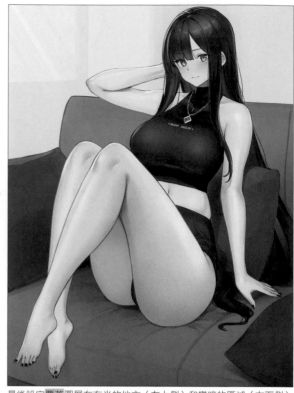

最後設定覆蓋圖層在有光的地方（左上側）和變暗的區域（右下側）
使用畫面一半左右大小的噴槍（不透明度20％左右）營造出強烈的明
暗差異。光線部分也建立另一個圖層，並使用定規等工具描繪。這個
圖層也要調整圖層的不透明度直到自己滿意為止。

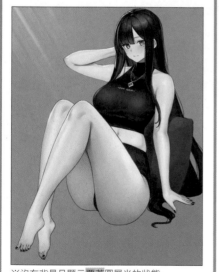

※沒有背景且顯示覆蓋圖層光的狀態

⑥

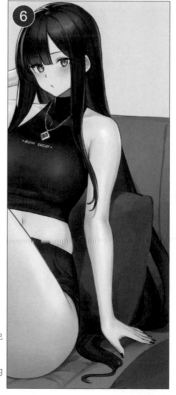

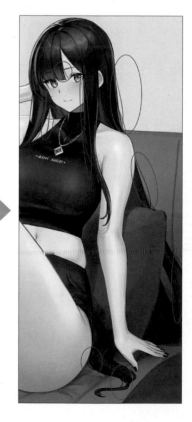

另外追加纖細的頭髮線條，或是將有違和感、顏色
想要塗深一點的區域全都設定普通圖層重新上色。
修改、添加自己在意的部分完成畫作。
如果有在意之處、不清楚的部分，就和自己喜歡的
畫家的畫作比較看看吧！或許會有什麼發現。

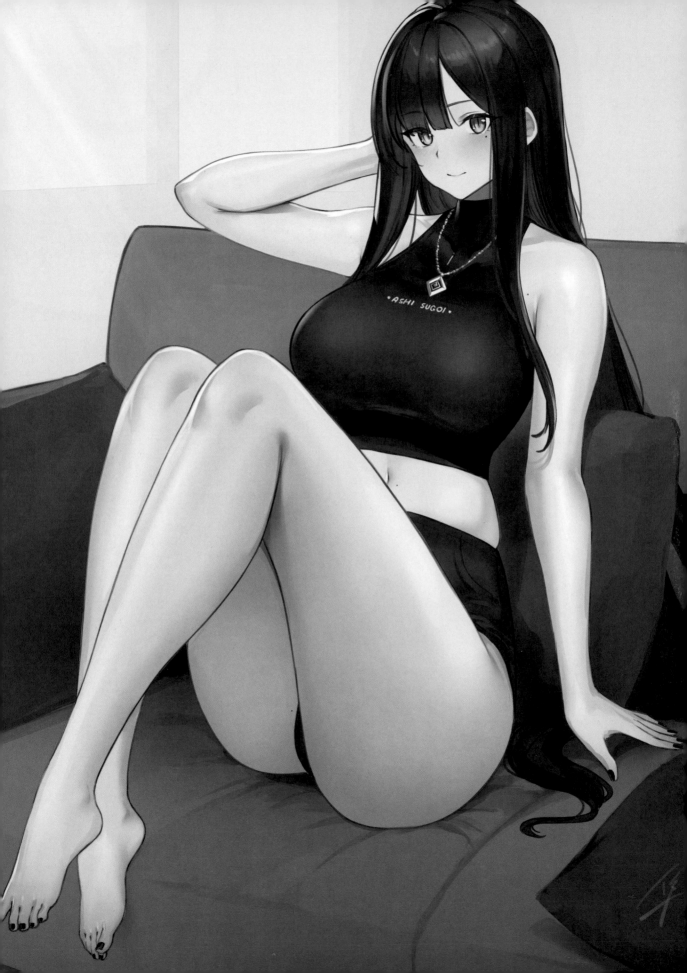

ハヤブサ 老師的

Q 您是「什麼控」？

雖然容易被人以為是「胸部」，但其實是大腿（腿部），不是腳而是「腿部」。

Q 描繪那個想要展現「特殊愛好」的部位時，您所堅持的重點是什麼？

上色時會盡量呈現出光滑的肌膚，相反地關節膝蓋等部位會確實地塗上陰影。

Q 請告訴我們上色時的小技巧？

我認為初學者大概會從動畫風上色開始，但肌膚的陰影要盡量塗淺一點（降低對比），看起來就會有那個樣子。

Q 有作為資料的東西嗎？

每天都在Twitter收集角色扮演者或厲害畫家描繪的腿部照片插畫。不是只參考一張，我會排出十張左右來描繪。

Q 「會產生興奮感」的東西是什麼？

我大約一年前開始玩「ラストオリジン（Last Origin）」這個遊戲，裡面的癖好和感覺都是錯亂的，不過遊戲中營造出很棒的大腿畫面，我覺得這是充滿我特殊愛好的遊戲。

Q 請留下要傳達給讀者或粉絲的訊息！

畫圖時一定要準備好參考圖像，模仿自己喜歡的部分。一開始不會有自己的圖案，在模仿自己喜歡的畫家的過程中，就會慢慢做出自己的東西。

插 畫 家 資 訊

● ハヤブサ

平常會將因興趣而畫的作品上傳到Twitter。

Twitter：https://twitter.com/vert_320
pixiv：https://www.pixiv.net/users/4546023

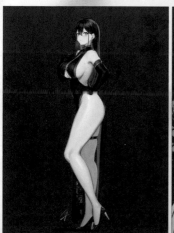 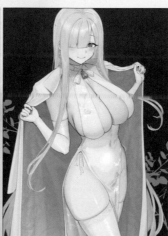 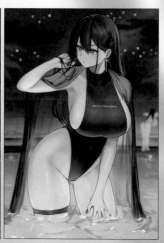

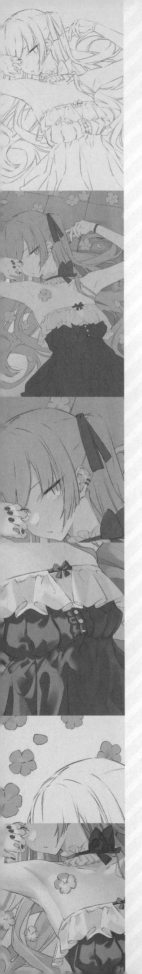

第5章

主題

腋下

插畫家
コガタイガ

Illustrator

コガタイガ ✕

Theme

「腋下」

插畫標題	插畫總作業時間	平常使用的繪圖軟體
《Nemophila》	約40小時	CLIP STUDIO PAINT

1　描繪草稿～描繪線稿

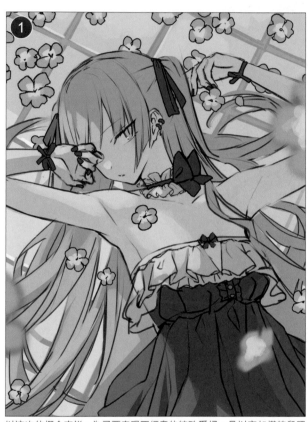

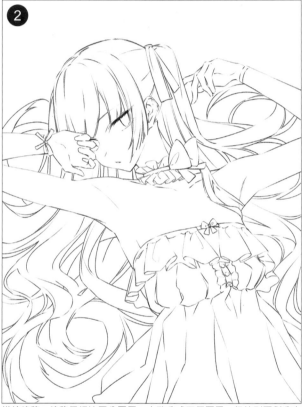

以這次的概念來說，為了要表現不經意的特殊愛好，是以宛如模特兒照片般的構圖來表現穿著無袖連身裙且帶有虛幻印象的女孩。此外在想要展現的部分（這次是腋下周圍）則是透過光線照射，讓花朵不要很密集的配置形式，來達成簡單視線引導的目的。

描繪線稿。線稿仔細地區分圖層，大致分成五個圖層，但特別再劃分右手臂和左手臂的圖層，更加細分化。線稿是收納在一個資料夾裡面。

2 塗上底色～背景上色

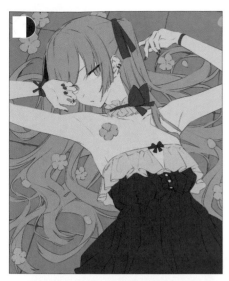

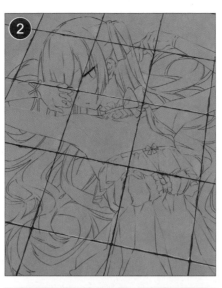

這次主要是透過描繪光的方法來表現，所以在塗上底色階段是以明度低的顏色為基礎。

①
主要從草稿更改的是以下部分。

・為了讓肌膚看起來更漂亮，將地板顏色處理成互補色的藍色。
・進行修正讓披散在地板的頭髮呈現柔和印象。
・花朵數量和配置也是觀察整體構成後再做調整。
・修改地板的透視感。

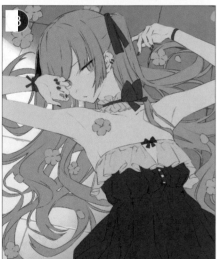

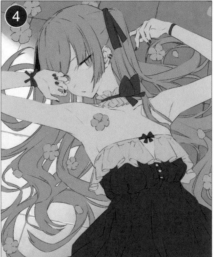

②
背景的磁磚是使用素材。之後有調整明度和色調。

③
首先為了決定光源的強弱和印象描繪出背景。因為想在冷淡印象的空間增添溫馨光線的印象，所以將光的顏色設定成帶有些許紅色調的顏色。

④
為了讓人感受到光的強弱，在光沒有直接照射的區域表現出光所造成的影響。因此在左上方地板部分稍微描繪出帶有些許紅色調的光。

⑤
為了強化地板的質感和周圍空間，描繪了周圍背景反射般的表現。這是畫面中離照相機最遠的區域，所以為了增添模糊的印象，使用不透明度低的筆刷以疊色方式來描繪。

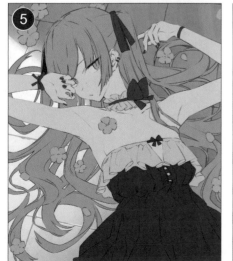

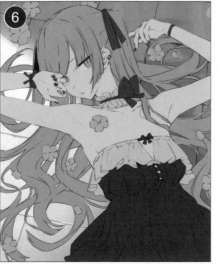

⑥
描繪出面對光源的人物的粗略陰影。這次不想讓整體的印象太暗，所以陰影也沒有設定到那麼暗。

腋下／コガタイガ

3 肌膚上色

塗完背景之後要將人物上色。為了呈現出透明感,要避免塗得太滿的情況,而且光和陰影要明顯清楚。

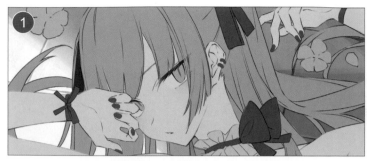

想要營造虛幻且表情少的印象,所以臉頰不加上紅暈,而是在眼睛周圍畫出些許紅暈。尤其這個紅暈的彩度和深淺會改變臉部印象,所以要透過色調補償慎重地調整。

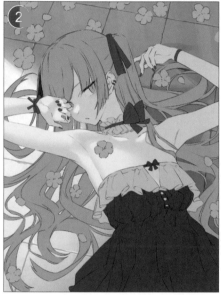

描繪光線照射的區域。因為要增添肌膚柔和印象,為了避免讓光和塗上底色的顏色明度差異太大,要使用柔和筆刷小心地描繪。此外,在光的稜線部分塗上帶有紅色調的顏色,就能呈現出肌膚的溫度。

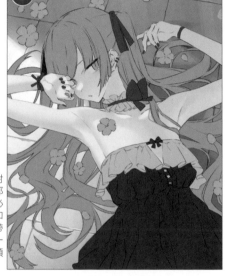

使用柔和筆刷描繪反射光。這是表現左邊腋下部分看不到之處的空間的必要程序。此外覺得肌膚和肌膚接近的部分會形成帶有紅色調的反光,所以一邊注意這點,一邊選擇顏色。

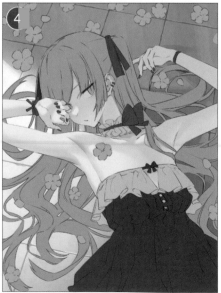

使用硬筆刷在肌膚描繪陰影。之後要使用模糊工具將凹凸處的平緩部分變柔和。尤其腋下部分的顏色使用彩度高的顏色後,會形成不舒服的印象,所以肌膚的選色要特別注意。

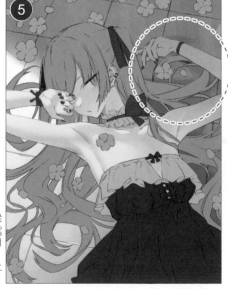

為了呈現出空氣感和縱深,在左手臂塗上融入背景色般的顏色。此時使用太深的顏色就不像肌膚,所以慢慢用淺色調整、上色。

4 眼睛上色

① 描繪黑眼珠裡的瞳孔。畫成像貓眼一樣的細長形。

② 建立新圖層,設定成普通圖層在下方加上光的表現。

③ 再建立一個新圖層,這次從上面加上明亮的漸層。注意不要太明亮。

④ 描繪高光。在下方加上偏小的高光。

5 頭髮上色

① 為了呈現頭部的球體感,將頭髮稍微畫亮一點。使用不透明度低的筆刷以疊色方式描繪,就能稍微呈現出細節感。

② 為了呈現頭髮的透明感,使用接近膚色的顏色將接近臉部的髮尾模糊地上色。即使這個上色對頭髮造成的影響太強烈,也因為臉部周圍會變模糊的關係,要使用色調補償仔細地調整。

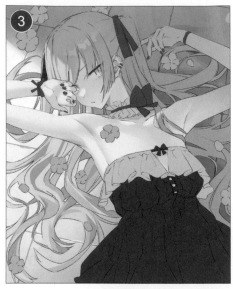

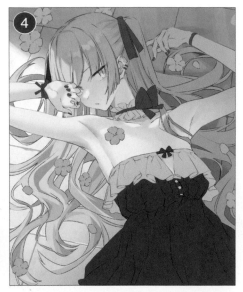

❸
描繪光線照射頭髮的區域。
此時也要一起加上頭髮的細
節部分。頭部有光線照射的
稜線想要增添頭髮的柔和印
象,所以使用不透明度低的
筆刷以疊色方式上色。在此
利用模糊工具處理稜線,髮
束感就會變薄弱,所以使用
了這種方法。

❹
描繪頭髮的質感。如果和底
色顏色的明暗差異很大,就
會失去頭髮的柔軟度,所以
要特別注意。

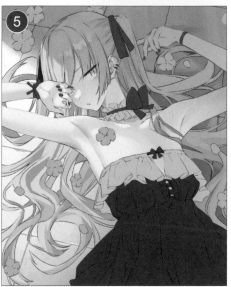

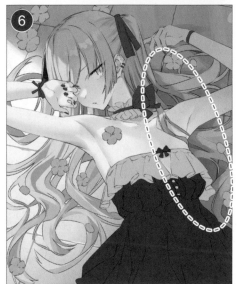

❺
描繪頭髮的反射光。使用與
周圍背景相近的顏色上色,
就能達成和空間融為一體的
目標。

❻
描繪人物的落影。

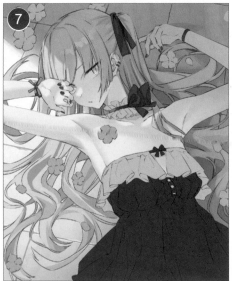

❼
描繪蝴蝶結。這不是這次要
突顯的部分,所以陰影色盡
量不要用得很深。

6 衣服上色

衣服上色方法是使用深色塗上底色後，在因為光線而變亮的區域塗上較亮的顏色。在塗上底色圖層上面建立新圖層，進行剪裁後設定成普通模式再上色。

描繪衣服的褶邊部分。為了不要失去柔和印象，特別留意避免讓陰影和光線照射部分的明暗差異變大的情況。

Check Point

使用深色塗上底色，將光線照射區域（突起部分）塗亮，呈現出立體感。

描繪衣服連身裙部分。為了避免過於受限於線稿，要意識到皺褶的無規則感再描繪光線照射區域和反射光。

R 137
G 127
B 125

■ 137 ■ 127 ■ 125

這是因為底色顏色與光而變亮的區域的顏色。雖然是黑色衣服，但光線照射區域要使用深褐般的顏色。

7 花朵上色

描繪花朵。描繪方式是使用稍微粗糙的筆刷留下筆刷痕跡。這次的花朵是以粉蝶花作為創作題材。

① 塗上底色。花朵線稿不要畫得太深，線條和線條之間有營造出縫隙，所以不是使用油漆桶工具，而是分別手動塗上底色。

② 建立新圖層，將正中央上色。為了呈現出隨興感，關鍵就是上色不要太仔細。

③ 對②的圖層進行剪裁，設定色彩增值模式加上漸層效果。所以正中央部分會變深或變亮，隨著花朵改變。

④ 建立新圖層，變更成濾色模式，在中央部分稍微加上一點光。

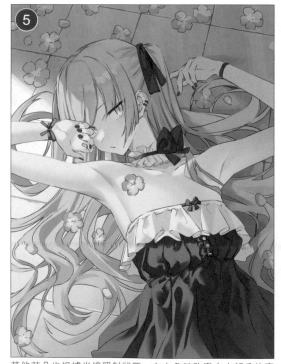

其他花朵也根據光線照射狀態，在上色時改變中央部分的亮度。

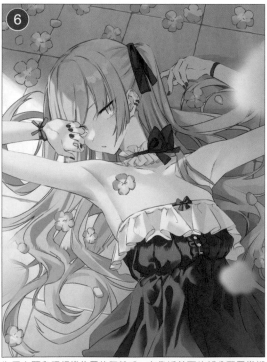

為了突顯和照相機位置的距離感，在靠近前面的部分配置模糊化的花朵。此時如果有和人物稍微重疊的部分，前後感就會更清楚，所以要特別注意這一點。

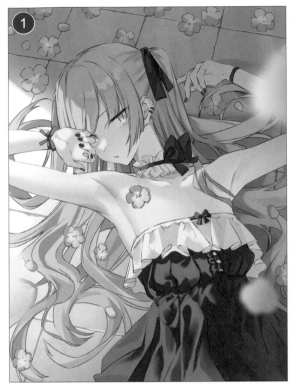

稍微調整光源的稜線和光線照射方式，加強光的表現。

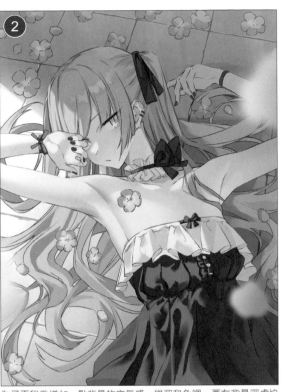

為了再稍微增加一點背景的空氣感、縱深和色調，要在背景深處追加冷色。

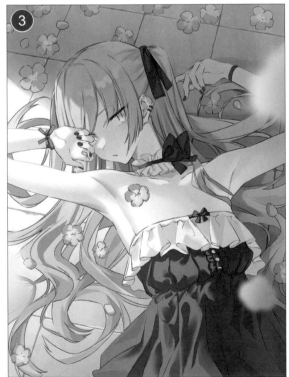

將光線照射區域再稍微變明亮一點。

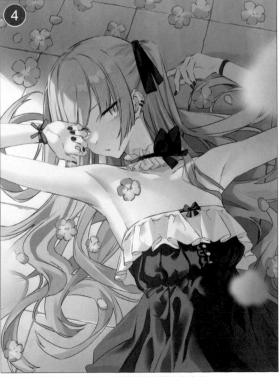

整體形成稍微模糊的印象，所以要調整對比和亮度。

使用色差作為最後的加工潤飾。色差是指線條看起來像錯位一樣的加工技巧。

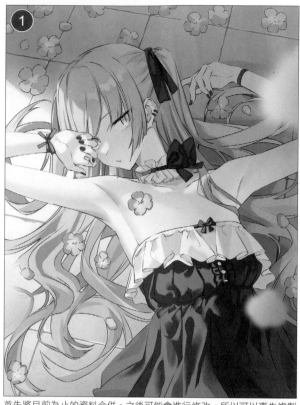

在複製的圖層上面各自建立新圖層，設定色彩增值模式並以R100、G100、B100填滿顏色後，合併成插畫圖層。這樣就完成分別以紅色、藍色、綠色填滿的三張插畫。

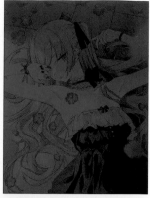

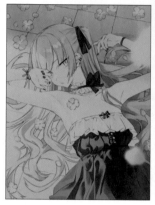

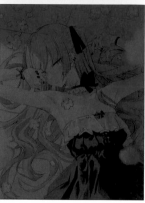

首先將目前為止的資料合併。之後可能會進行修改，所以可以事先複製上色圖層保留下來。
總共要複製三個合併過的插畫圖層。

這三個圖層中，要將上面兩個圖層模式變更為「濾色」。（最下面的圖層維持普通模式）

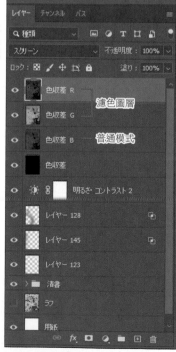

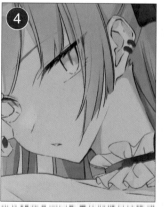

綠色和藍色圖層重疊的狀態是這種感覺。三個圖層合在一起就會形成漂亮顏色的資料。

將各個圖層的位置稍微錯開，製作色差。這樣色差就完成了。

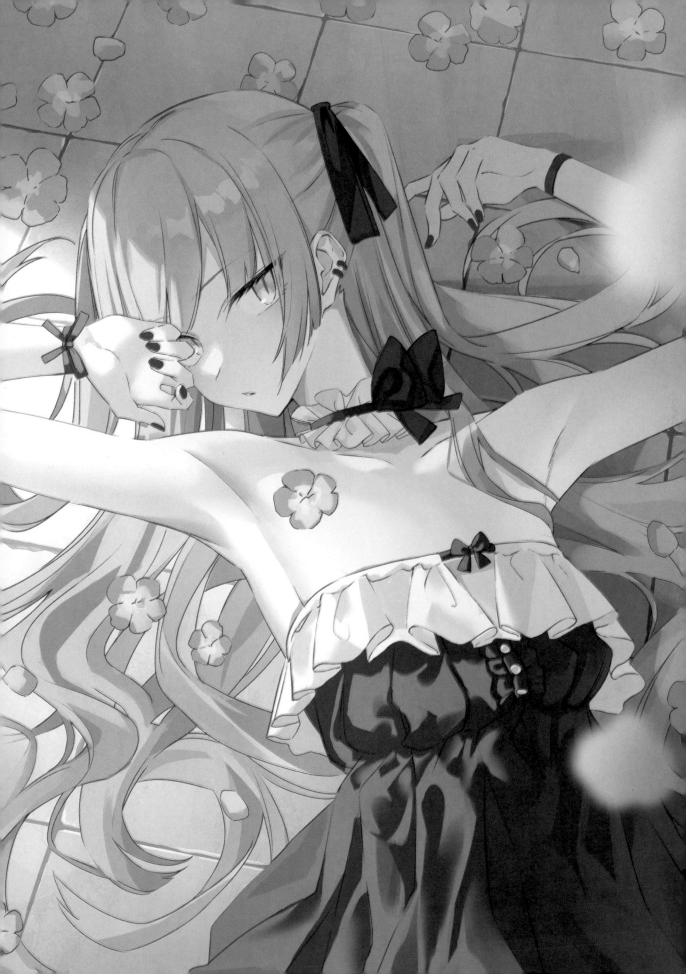

コガタイガ 老師的

Q 您是「什麼控」？

最近特別喜歡肩膀周圍的部分。服飾的話特別喜歡脖子的飾品、耳骨夾。

Q 描繪那個想要展現「特殊愛好」的部位時，您所堅持的重點是什麼？

接近臉部的肩膀活動姿勢會讓角色表情形成多種變化，所以會從資料中好好地理解其中魅力，盡量落實在自己的圖案中。

Q 請告訴我們上色時的小技巧？

顏色的彩度和明度的些微差異會大幅改變印象，所以上色後也會盡量利用色調補償仔細調整。

Q 有作為資料的東西嗎？

經常獲得助益的是Pinterest。Pinterest可以看到很多自己想查詢的相關資料，這部分非常棒，也能獲得自己原本沒興趣的設計形式或光線等各種刺激，真的省事許多。

Q 「會產生興奮感」的東西是什麼？

人偶廠商「リューノス（RYUNS）」發行的「ララ サタリン デビルーク　水着ver（菈菈 薩塔琳 戴比路克 泳衣版）」。例如不會讓人覺得那是塑膠製成的肌膚質感表現、衣服拉緊後形成的身體肉感、可以感受到重力感的胸部造型等等，巧妙地將真實與二次元的理想搭配在一起，會讓人覺得非常興奮。

Q 請留下要傳達給讀者或粉絲的訊息！

我覺得讓繪畫進步需要上進心與反省，有時也要和別人比較，但我總是抱著不能忘記享受畫圖初衷的心情。希望今後也能不忘初衷地持續進步。

插 畫 家 資 訊

● **コガタイガ**

我是定居於日本愛知縣的插畫家コガタイガ。

Twitter：https://twitter.com/koga_taiga
pixiv：https://www.pixiv.net/users/45043169

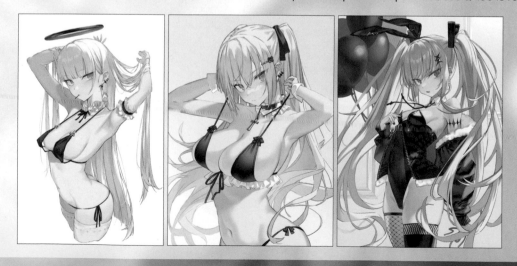

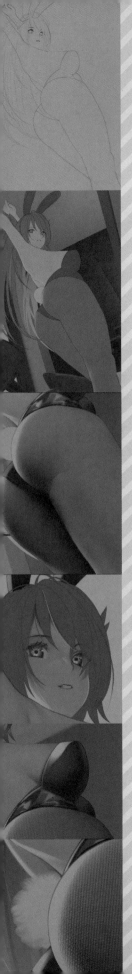

第 6 章

主題

臀部

插畫家

七劍なな

Illustrator

七劍なな ✕ 「臀部」

Theme

插畫標題	插畫總作業時間	平常使用的繪圖軟體
《兔女郎休息》	約15～20小時	CLIP STUDIO PAINT

1 描繪草稿～描繪線稿

最重要的是從下面看到的臀部，而且一邊想著要是腋下等部位也能加上就好了，一邊裁切構圖。最近大多描繪將景物拉遠的構圖，不過現在是將充滿活力想要吸引人的部分描繪得大大的。任憑大家從表情去想像是怎樣的「休息」畫面。

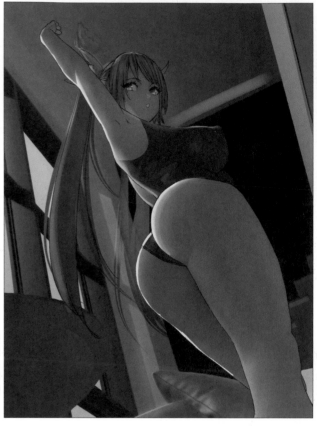

主角是臀部，為了加上翹臀姿勢和輪廓所需的邊緣光，要在草稿階段設定光源。
如何呈現光源和背景？我覺得在草稿階段歸納出結論，完成時間就會變短。在這個階段與完成版相比，服裝等方面是不同的。

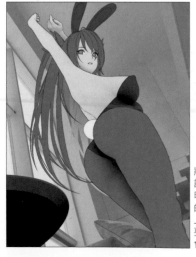

將部位分別上色，彩度設為0再調整與背景的明度平衡，並調整底色的顏色。
上色時明度會改變，但要意識到最後相對來說會形成這種平衡。

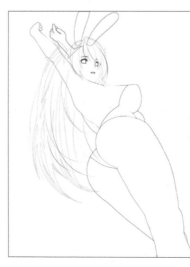

這次是從下面描繪會有很多看不到的部分，因此之後可能會移動線稿調整，所以從靠近前面的物件按照順序分別描繪線稿。
以結果來說這是不太有意義的部分，但將可能會挪動的線稿先區開來，有時之後會比較輕鬆。

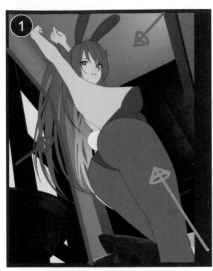

這是塗完底色的狀態。
首先一開始可以的話準備好三個左右照射到角色上的光，之後比較容易呈現出空氣感或真實感。
這次以3D大致決定背景，但從零開始描繪背景時也先描繪背景，決定光的方向，再將角色上色的話，就比較容易整合（之後觀察平衡再修改）。
在這個畫作中是將主要光線設定在窗框（紅線），次要光線則是來自上方和下方的兩處。

因為這次整體的氛圍和想要突顯臀部的緣故，所以在設計構圖時，鏡頭稍微拉遠些，但基本上如果是以臀部為主角來描繪，設計成仰角且讓臀部看起來很大的構圖，就能引人注意。

在圖層構成上，是從畫面構成上靠近前面的物件開始放進資料夾，再套用蒙版。

總之為了先掌握氛圍，在軀幹和臀部加上來自外面的光線。
圖層模式設定成加亮顏色（發光）圖層，使用灰色系顏色加上高光。相加（發光）圖層容易曝光，所以使用加亮顏色（發光）圖層。
先決定最亮的部分，就能以此為基準來上色，所以在想要突顯的區域加上高光。

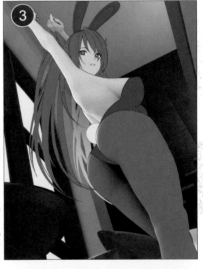

將遮蔽陰影，也就是將物件和物件邊界光線照不到的部分上色。
要在下半身確實加上陰影，作為視線朝向有對比差異的部分與每個部位的邊界。
我認為這個遮蔽陰影就是細節上色的最關鍵點，所以確實加上這個就能呈現立體感。尤其臀部等部位無論光自哪個地方的角度和光線，幾乎一定會形成溝槽，所以準備資料試著觀察看看吧！

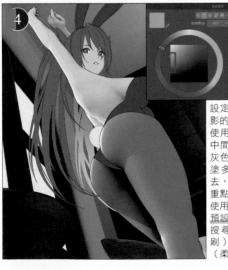

設定柔光模式粗略地畫出光和陰影的輪廓。
使用的顏色是紅色四方形圈起處中間的灰色。到此為止大致使用灰色系顏色疊上陰影，但不管要塗多少種顏色之後都能再加上去，所以要以讓讀者容易理解為重點透過明度差異加上陰影。
使用的筆刷是CLIP STUDIO PAINT預設的塗抹融合，以及在ASSETS搜尋「やわ肌ブラシ（柔膚筆刷）」後出現的やわ肌ブラシ（柔膚筆刷）。

這是❹的特寫圖像。
大致掌握了氛圍，所以從下半身開始上色。
我不擅長描繪臉部，所以會從擅長的下半身開始上色。

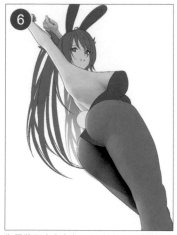

⑥

為了將下半身上色，從線稿選取選擇範圍區分圖層。
先選取好選擇範圍是因為要將部位的邊緣上色時，想要使用噴槍等柔和筆刷並設定成大尺寸時，區分圖層是很麻煩的事情。
先選取選擇範圍，就能經常以Ctrl＋左鍵叫出圖層縮圖。

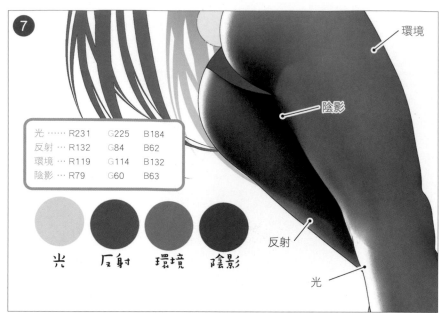

⑦

環境
陰影
反射
光

光 …… R231	G225	B184
反射 … R132	G84	B62
環境 … R119	G114	B132
陰影 … R79	G60	B63

光　　反射　　環境　　陰影

利用剛剛選取的選擇範圍，筆刷則使用介紹的筆刷以及噴槍等工具，將圖層模式設為覆蓋再塗上顏色。
基本上要意識到肌肉的凹凸感，輕輕地上色。
也事先加上Perlin雜訊，就能增加褲襪的真實感，所以很推薦這個方法。
但是之後要將這個階段塗上的顏色作為參考或進行修改，所以在此沒有將凹凸感加得那麼清楚。
此外臀部沒有加入太鮮明的陰影，利用高光增添邊緣感看起來比較不會僵硬，能呈現出肉感。

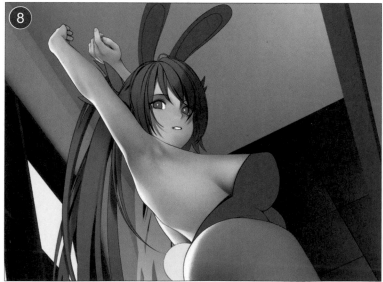

⑧

其他肌膚也同樣要一邊意識到凹凸感，一邊意識到平滑度輕輕地上色（臉部和手臂的上色之後會提到）。
手臂上方設定成視線不太注意的部分，所以上色不用很仔細。
基本上最好一邊確實地將想展現的部分仔細上色，一邊保持整體平衡。
在後半調整反射光和高光。

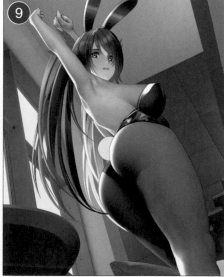

⑨

這是粗略加上陰影等表現的階段。
進行到這裡肌膚色調已經稍微改善、整體色調不多，但是從這裡要更進一步地添加空氣感的表現和色調。如同先前提到的，陰影色經常會在最後憑感覺去調整。

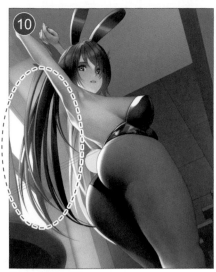

強調來自窗框的光。
使用平行線尺規粗略地加上光，讓室內邊緣部分呈現平行狀態。

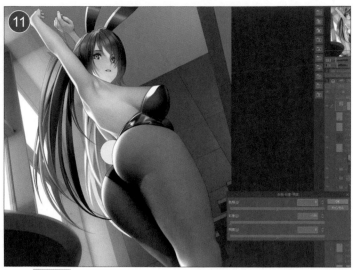

接著在色相彩度圖層將彩度設為「－100」的物件放在最上面，確認角色和背景的融合狀態。
已經假設光線射入微暗的房間，這樣角色就不是很協調，所以要進行調整。

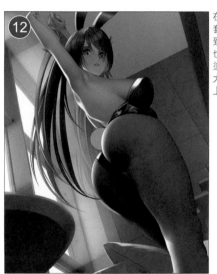

在角色圖層上面建立新的實光圖層。
套用角色整體的圖層蒙版，以感覺上暗度大致一樣的灰色系顏色填滿。
也可以設定色彩增值模式，但灰色系顏色會塗太深，所以設定實光模式上色。
大致形成不錯的狀態後，分別在各個部位放上實光圖層。

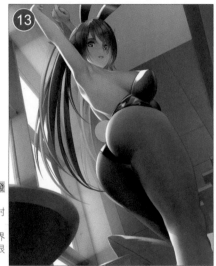

在角色圖層上面設定覆蓋或加亮顏色（發光）圖層添加色調。
基本上要沿著光加上橙色系的暖色、反射光。
反射光稍微加強一點，物件和物件的邊界會比較清楚，容易呈現出真實感，所以很推薦這個方法。

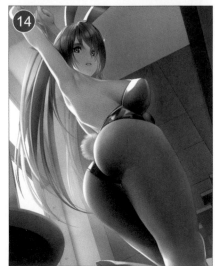

加上光暈（好像光線擴散般的東西）作為最後的潤飾。
一般認為有空氣感的插畫多半都有光暈存在。
在光線照射部分的周圍使用噴槍輕輕地塗上相似的顏色。
加上這個之後就會和背景融為一體，減少角色的陰暗感。

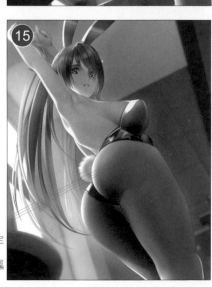

主角是角色，所以將背景圖層合併，設定高斯模糊30px進行模糊化。
之後可能會做修改，所以一定要模糊已經複製好的圖層。

6

臀部／七劍なな

97

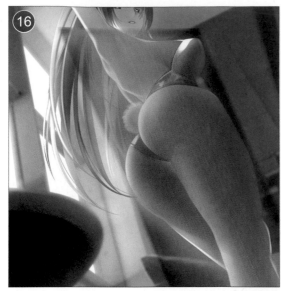

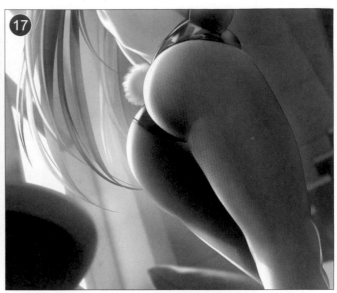

想在褲襪增添資訊量,所以從ASSETS使用下載的「新褲襪筆刷」。
建立新圖層,使用沾水筆畫出直線。

之後要進行網格變形好讓形狀吻合,並對褲襪圖層進行剪裁。
此外因為容易變得有點刺眼,所以在圖層蒙版使用噴槍消除成淺色。
高光也容易變得不顯眼,所以稍微修改潤飾。

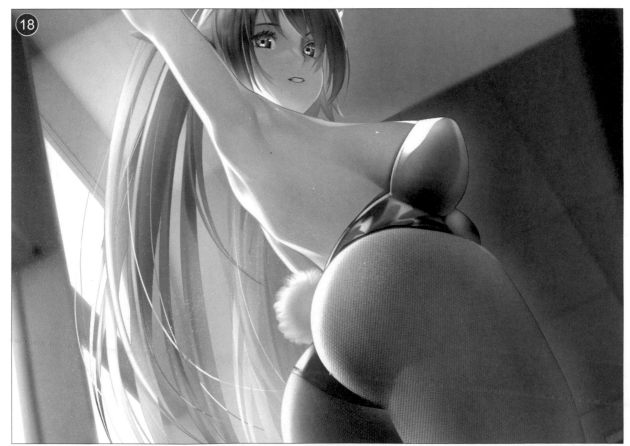

最後從光線照射進來的方向點綴空氣中的灰塵,就會覺得室內感增加了。如果是強光照射的室內,經常會描繪出這個部分。
另外這次採用逆光,但是逆光時的肌膚有光線直接照射的部分,或因光線照射部分的反射使肌膚邊緣部分變透明,所以邊緣要稍微亮一點,加強明度和彩度。
之後色調變多的部分要盡量集中在下半身,花心思設計環境上來自下方不同的光線照射。

3 肌膚上色

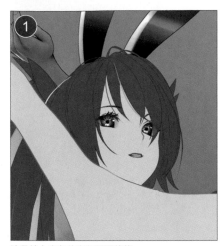

這是塗上底色的底色圖層狀態。

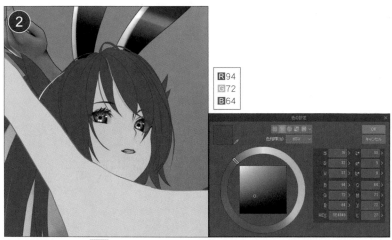

R94
G72
B64

建立新圖層，變更成覆蓋模式，對塗上底色圖層進行剪裁，使用褐色系顏色往陰影形成的方向上色。這個時間點的陰影是粗略加上的狀態。

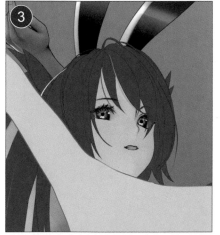

再次以同樣方式建立剪裁圖層，上色要比剛剛還意識到凹凸感，這次也要避免出現刺眼情況，要特別注意這一點。

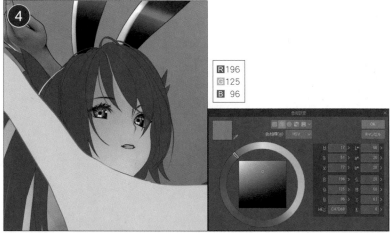

R196
G125
B 96

建立新圖層，維持普通模式對下面的圖層進行剪裁，使用「噴槍（B）」等工具將臉部額頭附近加上輕柔的漸層效果。

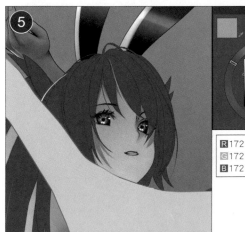

R172
G172
B172

接著再建立新圖層，變更為線性加深模式再進行剪裁，將頭髮的落影上色。

建立覆蓋圖層進行剪裁，以❹所使用的顏色將頭髮陰影的邊緣和臉頰邊緣上色。這裡是使用能從CLIP STUDIO ASSETS下載的「やわ肌ブラシ（柔膚筆刷）」上色。

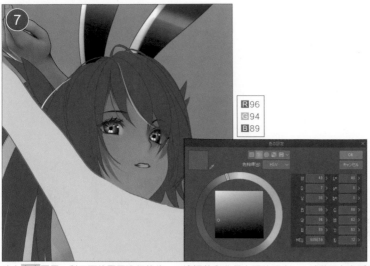

R96
G94
B89

建立實光圖層,對下面的圖層進行剪裁,一邊調整與背景之間的明度,一邊使用灰色系顏色填滿。
這次使用這個顏色。

圖層模式設定為加亮顏色建立剪裁圖層,將可能會有強烈光線照射的臉頰變亮,另外為了呈現立體感額頭到鼻梁附近也要變亮。

建立「普通」的剪裁圖層,稍微加強頭髮根部的陰影。

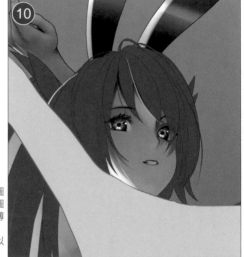

步驟9的作業一環,是要將圖層模式設為實光建立剪裁圖層,接著在額頭附近塗上薄薄的陰影。
建議在實光模式加上陰影,以避免破壞下面的色調。

建立加亮顏色圖層進行剪裁,在鼻子附近加上光。
實際上是強烈的逆光,所以是照不進來的光,但為了提高臉部周圍的資訊量,特地加上這個光。這次為了避免過於強調,將圖層的不透明度降低到47%。

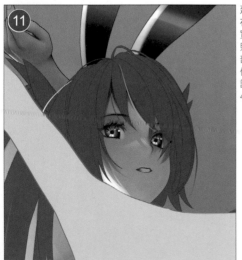

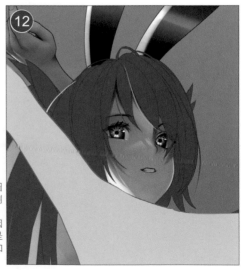

最後再建立新的加亮顏色圖層,在光線照射臉頰的相反側臉頰加上像反射光一樣的光。
事前已經在覆蓋模式加上,因此沒有也沒關係,但因為這是臉部周圍的邊界,所以還是加上去。

❶

這是塗上底色的狀態。

❷

建立新圖層設定為線性加深模式,對塗上底色圖層進行剪裁。使用淺灰色系顏色將可能形成陰影的部分輕輕上色。

❸

R138
G132
B147

R158
G121
B79

再建立一個新圖層,設定為覆蓋模式,對塗上底色圖層進行剪裁,將光線沒有照射到的那一側塗上冷色,光線照射的那側塗上暖色。

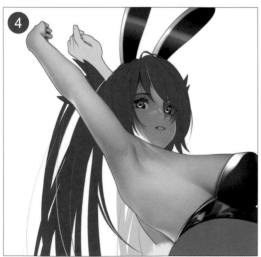

❹

R80
G38
B33

建立新圖層,這次維持普通模式進行剪裁,一邊在肌膚皺褶形成部分營造深色邊界,一邊加上能意識到立體感的陰影。陰影最深部分的顏色變得相當暗。

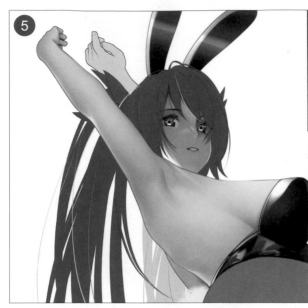

⑤

R	222
G	152
B	154

建立新圖層變更為覆蓋模式,接著重複剪裁步驟。想要呈現肌膚光澤的部分要用紅色系顏色改善血色。

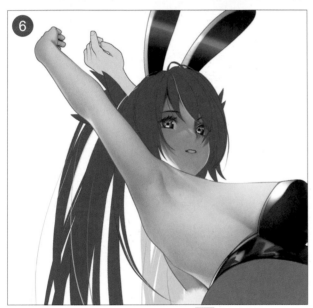

⑥

利用明暗的調整和其他部分一樣以相同顏色在實光模式填滿顏色。

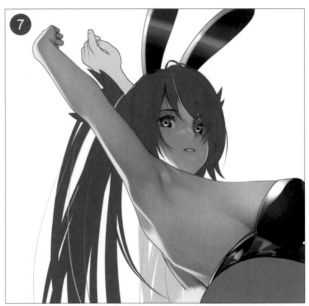

⑦

使用白色強調邊緣的邊緣光。在物件邊緣形成的光處理得強烈一點會比較好看。

5 兔女郎衣服上色

這是塗上底色的狀態。沒有特別要說明的東西，但是先在靠近前面的胸部和後方胸部選取選擇範圍，可能會比較好上色。

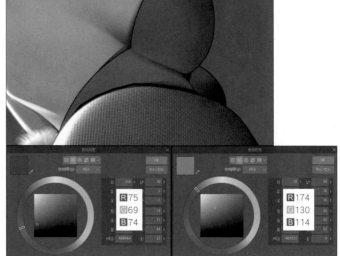

設定覆蓋模式加上立體感和些許的反射。明亮顏色是使用肌膚顏色，陰暗顏色則是選擇在實光模式使用的那種顏色。

設定實光模式建立剪裁圖層並填滿顏色。
和其他調整明暗用的實光模式使用一樣的顏色。

圖層模式設定為覆蓋建立剪裁圖層，加上胸部下側和軀幹的陰影。軀幹部分要在與光的邊界畫出直線，利用「色彩混合（J）」的「指尖」工具延伸出鋸齒狀。

最後建立新圖層設定加亮顏色（發光）模式加上高光。
兔女郎風格的衣服要一邊注意加上大片光線的部分、因皺褶產生鋸齒狀光線的情況，一邊加上光的表現。

6 臀部／七劍なな

103

首先利用「直接描繪工具（U）」的「橢圓」大略畫出輪廓線。

利用「自動選擇工具（W）」選擇輪廓線內側將其填滿顏色。

利用「色彩混合工具（J）」的「指尖」在填滿顏色的圖層延伸塗成放射狀來營造毛髮尖端。

在剛剛的圖層上面建立剪裁圖層，使用「噴槍（B）」的「柔軟」以灰色系顏色輕輕加上陰影營造出球狀。

接著在其上面設定實光模式建立剪裁圖層，使用比剛剛還要深的顏色填滿，消除邊緣光線照射部分。在此使用的筆刷是「水彩（B）」的「塗抹&融合」。

最後設定加亮顏色模式建立剪裁圖層，使用白色系顏色在光線照射部分加上光線。

其他部位也以相同要領一個一個上色。人物上色完畢後，要進行調整使其和背景融為一體便完成。

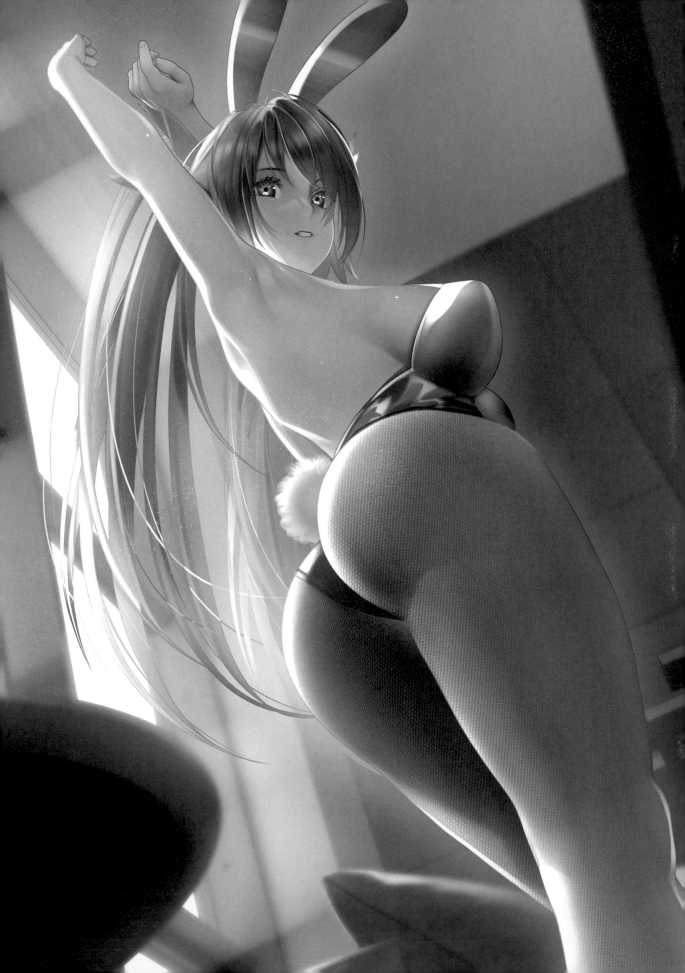

七劍なな 老師的

Q 您是「什麼控」？

主要是臀部，但最近沉迷於包含腿部在內的下半身平滑曲線。

Q 描繪那個想要展現「特殊愛好」的部位時，您所堅持的重點是什麼？

最重要的是曲線，但基本上我認為想引人注意的部位要配置在畫面哪個位置是非常重要的。此外在想引人注意的部分加上高光也會很有效果。

Q 請告訴我們上色時的小技巧？

我認為「光暈」和「邊緣光」很重要。最近在插畫方面會說採光照明很重要就是這種概念，但表現空氣感也很重要，最簡單的方法應該就是在物件邊緣使用硬的沾水筆描繪光的線條，再使用噴槍等工具從上面描繪光的擴散。

Q 有作為資料的東西嗎？

光線和身體平衡之類的我會活用Blender和Daz Studio等軟體。可以隨意進行光源設定，所以經常使用。背景也大多以這些軟體來製作。

其他大部分會利用Pinterest或Google搜尋等工具隨意搜尋需要的東西。

Q 「會產生興奮感」的東西是什麼？

大槍葦人老師的插畫裡有很多我的特殊愛好，我非常喜歡。描繪出好像非常柔和且柔軟的肉體，同時發揮那個肉體優點的服裝設計與輪廓都讓人覺得很有魅力。

Q 請留下要傳達給讀者或粉絲的訊息！

我自己也還在學習中，所以不能說大話，但是我是抱著要畫出比以前還要好的作品的意識，而且最重要的就是每次畫圖時都要採納新事物，即使一次只有一個也沒關係。

大家可以去接觸各種畫作，去思考覺得不錯的部分在自己的畫作中要如何處理。此外將這些過程發表在Twitter上面的話，期待你成長進步的人就會越來越多。

插 畫 家 資 訊

● 七劍なな

2020年3月因為新冠肺炎疫情立志以繪畫為工作。
主要在Twitter活動，一邊謀求繪畫進步，一邊期盼2021年能獲得工作邀約，後來就投稿到本書編輯部。希望今年是更加活躍的一年。

Twitter：https://twitter.com/7th_knights
pixiv：https://www.pixiv.net/users/22901267
Fanbox：https://nana-nanaken.fanbox.cc/
Web：https://7thknights.com/

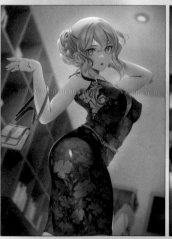
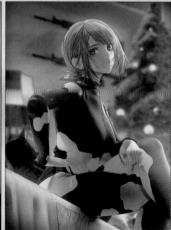

第 7 章

主題

頭髮光澤、
肌膚光澤

插畫家
さかむけ

Illustrator

さかむけ ✕

Theme

「頭髮光澤、肌膚光澤」

插畫標題	插畫總作業時間	平常使用的繪圖軟體
《兔女郎的下午》	約30～35小時	ipad版CLIP STUDIO PAINT

1 　描繪草稿～塗上底色

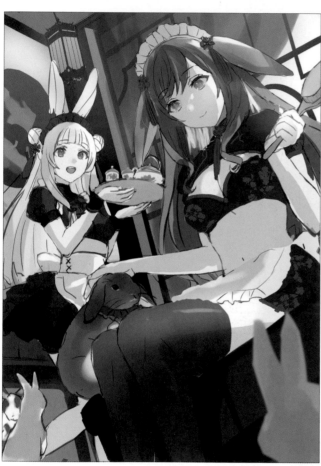

這是照顧兔子且戴著兔耳的中式女僕雙人組的插畫。主題是表現肌膚和頭髮的質感，所以試著描繪了露出部分較多的衣服、頭髮較長的髮型。在表現光澤方面，自然光會很有效果，所以設定成外面光線從角色後面的格子窗照射進來的逆光構圖。

塗上底色

先進行描線是一般的製作方法，但就我個人而言，先描線的話會過於集中在描繪線條，有損角色的立體感，所以我會先以草稿為基礎將各個部位塗上底色。

上色時使用的是CLIP STUDIO PAINT預設濃度100%的燕菁筆。此時先描繪角色赤裸的素體，就像是從這個素體上長出頭髮，讓角色穿上衣服般畫出輪廓，就能描繪出立體感。

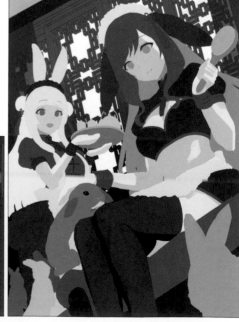

角色的部位細分成頭髮、衣服、臉部、肌膚的資料夾，之後要修正每個部位時就會很方便。

2 頭髮上色

　　首先將作為主角的女孩頭髮上色。上色幾乎都是使用CLIP STUDIO ASSETS免費提供的濕水刷。可以調整硬度，混色也很漂亮，所以我經常使用。

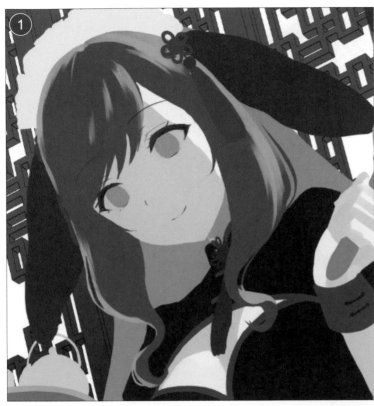

瀏海和後面頭髮的圖層要先分開，瀏海的圖層配置在最前面，後面頭髮的圖層配置在後面。這樣上色時就容易呈現出頭髮的前後感。

一邊意識到光源和頭部的圓潤感，一邊將圖層模式設定為濾色，粗略地加上高光。
高光顏色選擇了比底色還要多一點紅色調且彩度沒有過高的顏色。這個畫作主要光源是後面的窗戶，所以要讓頭部後方照射到最多光線。

高光加得太平均的話，反而會很單調，所以加上高光時要特別注意這一點。
粗略地塗上顏色後，選擇相同筆刷的透明色取代橡皮擦將顏色消除。這會比使用橡皮擦消除還要自然，所以很推薦這個方法。

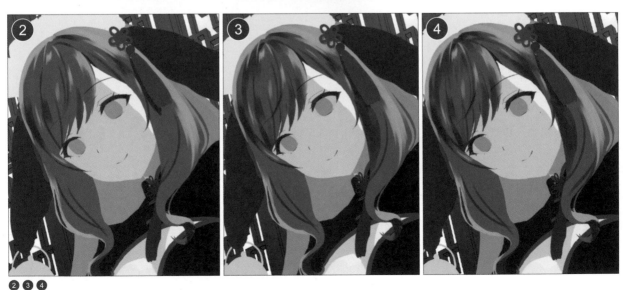

加上陰影。
陰影色也和高光一樣，從底色吸取錯開色調的顏色。加上太多陰影也會很單調，所以要一邊考慮與高光之間的平衡，一邊沿著頭髮髮流加上，避免出現不自然的感覺。
畫出陰影形體後要意識到髮尾的纖細度，再消除描線起筆收筆的強弱對比部分。

在鬢角也塗上陰影。也加上耳朵的落影。

頭頂和臉部周圍的陰影部分以帶有紅色調的明亮褐色加上反射光，提升頭髮的透明感。

在鬢角最裡面的部分加上外面光線的反射光將視線引導到臉部。

高光尤其要深入描繪出更明亮的部分。意識到來自窗戶的光，試著以彩度高的黃色加上高光。不要畫太大，以做出重點的程度加上即可。也加上細的高光，並追加頭髮的髮束感。

加上更深一點的陰影。設定色彩增值模式追加來自髮飾的落影。落影的表現對於說明光線從哪裡照射進來和追加資訊量來說都是很方便的方法。

為了追加更多的立體感，使畫面更豐富，沿著髮流追加細緻陰影，在臉部兩旁捲髮的彎折處加上藍色的反射光。

為了強調來自外面的光並添加暖意，設定加亮顏色模式在頭頂輕輕地追加偏紅的顏色。

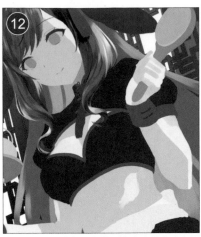

⑫

⑬

⑭

也將後面頭髮上色。意識到來自窗外的光與透明感，設定濾色模式分別在頭髮兩端和臉部後方加上高光。最後面很接近光源，所以處理成最亮的顏色。另外要意識到髮流，加上大大的陰影再削減。

耳朵的陰影和身體的陰影等陰影最深的部分要塗上深色。此外因為高光反射光的緣故，在深色陰影部分也加上強調色的藍色。

細緻地描繪陰影和高光。添加利用淺色呈現頭髮柔軟度的陰影，以及為了呈現髮流的纖細高光。

⑮

仔細削減高光的髮尾，更進一步地呈現出光澤感。

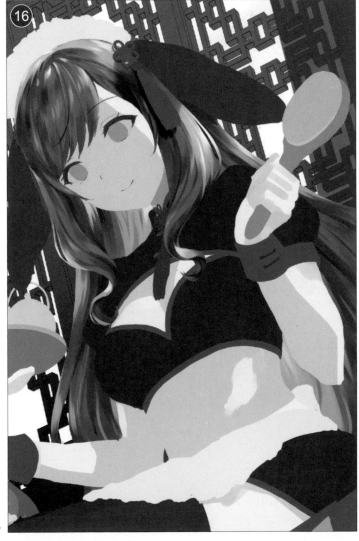

⑯

Check Point

　描繪頭髮光澤時最重要的就是要一邊意識到光源，一邊細緻地添加上去。

完成頭髮部分。

頭髮的描繪已經完成到某種程度，所以進入肌膚的上色。一邊確認3D姿勢APP（我是使用「Magic Poser」），一邊加上粗略的陰影。

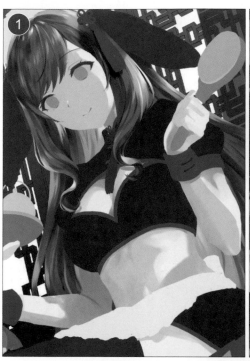

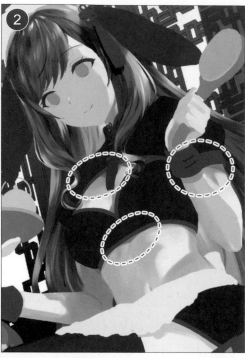

①
將一開始加上的陰影模糊化、削減，使其更加自然後，在另一個圖層加上深色陰影。
在衣服和頭髮的落影、胸部乳溝、臉部陰影形成的脖子下方塗上深色。

②
在衣服和身體縫隙加上深色陰影後，要意識到腹肌的構造再仔細描繪腹部。為了呈現腹部的柔軟度，不使用太深的顏色，在腹部中央的腹直肌和肋骨下方描繪出薄薄一層的陰影。
加上肚臍的反射光就能呈現出立體感。

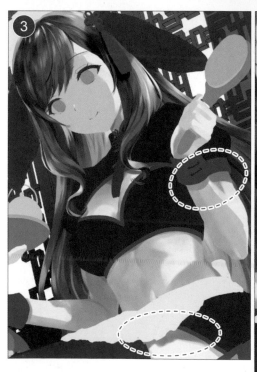

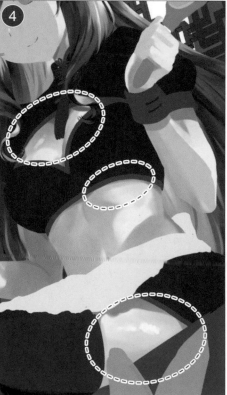

③
為了增添變化，加強胸部下方的衣服落影、手臂的衣服落影、圍裙的落影。為了呈現肌膚的柔軟度，在陰影的邊界部分加上一層薄薄的紅色。腹部的描繪還不夠充分，所以添加肚臍、腹直肌的肌肉、腹部環繞到後面的陰影。

④
為了呈現肌膚的光澤，在胸部上方、肋骨、大腿光線照射部分使用接近膚色的白色筆刷仔細描繪高光。相較於畫出筆直線條，一邊營造無規則感一邊上色，比較能讓肌膚質感更加真實。

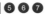

5 6 7
將握著梳子的手上色。這是視線集中的部分，所以為了避免草稿不準確，在此是拍攝自己的手部照片作為參考。
因為是女孩子的手，避免使用太深的顏色以免手部看起來不平滑，上色時要注意這一點。在關節部分加上高光就能自然呈現立體感。這裡使用了模糊工具來強調手部的光滑。

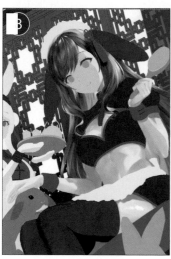

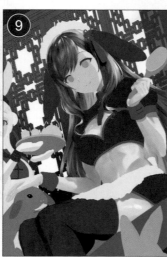

8 9
將肌膚底色改成有點黃色的顏色。一開始過於偏黃，所以將顏色稍微拉回一點，處理成和陰影融為一體的顏色。

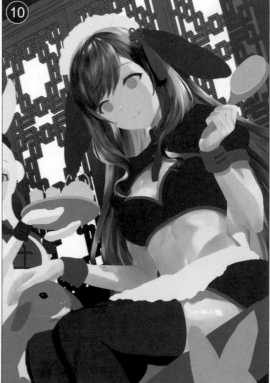

> **Check Point**
>
> 描繪出指甲就會像女孩子的手。

10 11
撫摸兔子的手也要描繪出來。指甲在另一個圖層畫出蓋在手指上的感覺，就能呈現出微微鼓起的樣子。

接著仔細描繪褲襪。將底色改成接近膚色的顏色，呈現出褲襪的透明感。

這個構圖是大腿上面光線照射最多的區域，所以除此之外的部分為了呈現出柔和度，輕輕地加上陰影。描繪腳部時，膝蓋在呈現真實感這方面是有效部分，所以一邊意識到構造，一邊將顏色描繪得更深一點。

意識到腳部環繞到後面的區域再追加深色陰影。注意到圓柱般的形體再上色，就容易呈現出立體感。為了在膝蓋關節呈現出褲襪的質感，加上了布料的下垂感。

將變暗部分的陰影稍微加深，使其更加清楚一點。

為了呈現光澤感要追加高光。使用比褲襪稍微淺一點的顏色在想要強調的膝蓋、大腿、小腿、褲襪的下垂處仔細地加上高光。為了更加呈現褲襪的質感，利用指尖工具在陰影部分仔細地追加粗糙的感覺。

最後追加褲襪的蕾絲扣環。塗上底色後使用蕾絲筆刷呈現出那種感覺。

4 衣服上色

將有光澤的旗袍上色。一邊意識到光源，一邊粗略地加上陰影。在泡泡袖和胸部的反射部分也加上強調色的藍色。
在窗戶光線照射最強烈的肩頭追加高光。

在想要引導視線的胸部加上細緻的陰影和高光，仔細描繪服裝的縫製部分。衣服皺褶有費心思穿上相似素材的衣服拍照，再盡量加上接近實物的陰影。頭髮的落影也是增加資訊量的部分，所以要稍微誇張地描繪出來。細緻地加上藍色的反射光和高光，更進一步地呈現出質感。

衣服的資訊量不夠充分，所以貼上中國風的碎花素材。貼上後在素材圖層選擇【從圖層選擇範圍】→【選擇範圍鑲邊】，呈現出刺繡的質感。

覺得瀏海很單調，所以將底色變成上半部分稍微明亮的顏色，頭頂設定色彩增值模式稍微添加深色。有時經常出現畫作印象變模糊的情況，但此時將各部位底色的上半部分顏色變亮後，就能輕鬆地在畫作增添變化。我也經常在陷入僵局時使用這種技巧。

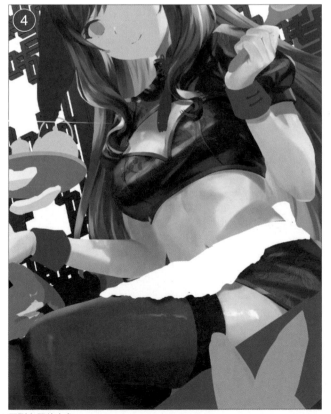

回到衣服的上色。
將旗袍的紅色鑲邊部分上色。意識到光源再追加深色陰影和高光。
在鑲邊上面使用細線條加上呈現布料厚度的高光，就容易呈現出立體感。

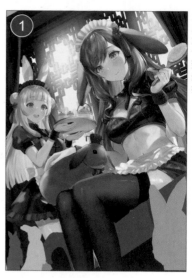

進入背景部分。首先加上來自窗戶的大片光線。窗簾的形狀也要調整,增加窗戶周圍的資訊量。意識到立體感再追加窗框的陰影。也在窗框、窗簾加上接收到外面光線的高光。

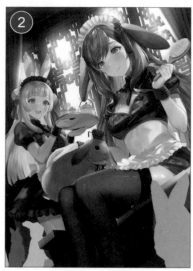

更進一步地增加窗框陰影的描繪,設定加亮顏色圖層添加紅色調。

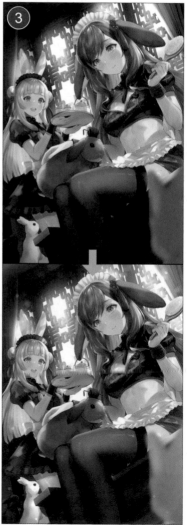

畫面靠近前方的兔子簡單地加上陰影,再使用高斯模糊工具模糊化。透過前面已經模糊的創作題材來強調畫面裡的前後感。後方女孩腳邊的兔子顏色也要意識到毛色去上色。

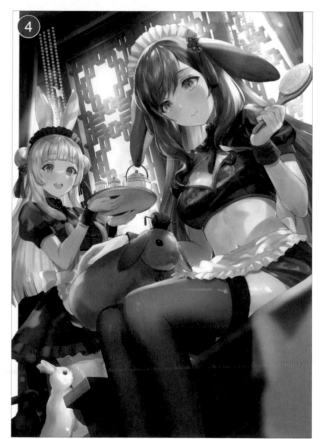

在畫面整體仔細描繪光暈,增加畫面的資訊量,表現出溫暖印象。
也配合背景調整人物的描繪。人物的衣服和房間的配色相似,人物被埋沒在裡面,所以在背景兩端加上白色線條,盡量讓人物變得顯眼。另外窗戶周圍給人帶來沉重印象,所以也追加串珠製成的簾子,試著添加閃耀感。

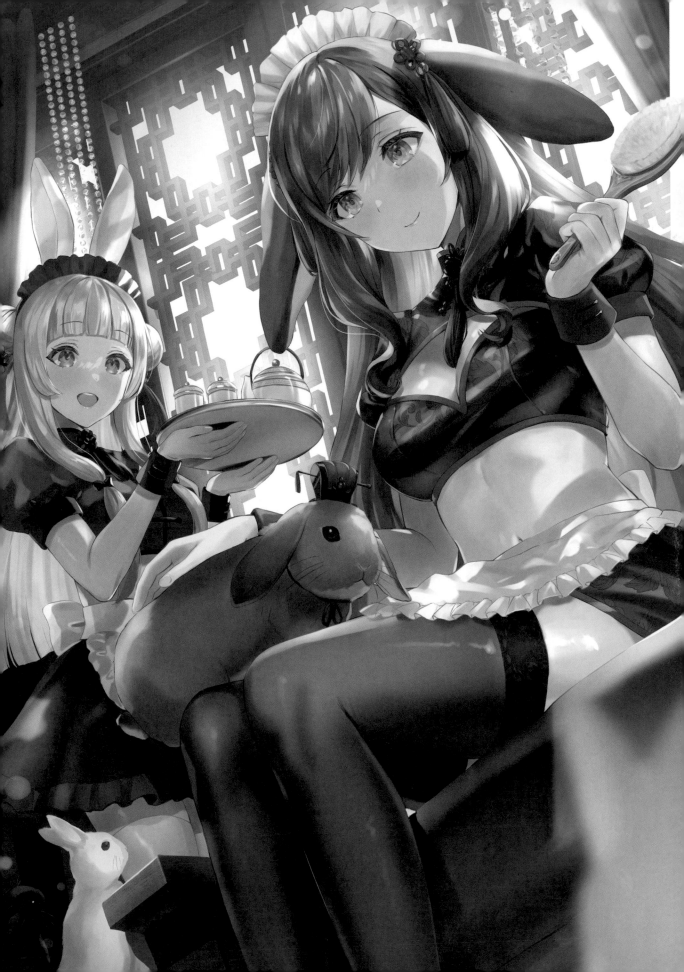

さかむけ 老師的

Q 您是「什麼控」？

我會被直順光亮的漂亮頭髮所吸引。身體部位的話，我喜歡胸部乳溝、腋下、彎曲手臂或腳時鼓起來的部分……還喜歡丹尼數40左右會稍微透出肌膚的褲襪。

Q 描繪那個想要展現「特殊愛好」的部位時，您所堅持的重點是什麼？

頭髮部分我會注意兩個部分，就是呈現出光澤感且不要形成過於沉重的印象，以及透過高光呈現出頭部的圓潤感。乳溝等部位則會畫出深色陰影、較強的高光來呈現豐滿感。

Q 請告訴我們上色時的小技巧？

意識到光線後，光線照射部分會特別用得很明亮，除此之外的部分將彩度用低一點的話，就容易呈現出立體感。還有想要讓肌膚展現更好的血色時，會設定不透明度10%左右的「加深顏色圖層」疊上帶有紅色調的顏色，就會形成不錯的感覺。

Q 有作為資料的東西嗎？

描繪插畫前經常利用「Magic Poser」這個3D姿勢APP來設計構圖。可以透過手指直覺性地使用，能以便宜價格購買追加的模型，所以經常使用。還經常瀏覽角色扮演服裝的郵購網站。處理女僕服或百褶裙這些很難描繪的衣服皺褶、模特兒姿勢等情況時，經常能作為插畫的參考。

Q 「會產生興奮感」的東西是什麼？

《アズールレーン（碧藍航線）》的插畫，比如角色的肉感、衣服的質感、背景、光線……不論拿哪一點來說全都是我的喜好，經常作為插畫製作的參考。尤其大腿豐滿感和腳腕纖細度的平衡令人特別興奮。

另外可能有一點不一樣，但如果要說動畫的話就是《劇場版 少女歌劇 レヴュースタァライト（劇場版 少女 歌劇 Revue Starlight）》，無論觀看哪個場面的構圖和光線都十分恰到好處，畫面令人相當興奮。

Q 請留下要傳達給讀者或粉絲的訊息！

我從事和至今為止完全不一樣的行業，正式地專門進行插畫活動是從去年開始的。「雖然想成為插畫家，但周圍的人都反對，沒有透過插畫賺錢的自信……」我以前也曾經是這樣的想法，我想閱讀本書的讀者也有很多人抱著這種煩惱。

畫插畫無論何時開始都不會太晚，從SNS等獲得工作的機會也比以前還要多，所以參考本書一起努力學習插畫吧！我會以畫家身分為大家加油。

插 畫 家 資 訊

● さかむけ

插畫家。從事社群遊戲角色設計、Vtuber設計、動畫插畫、
聲音作品封面等創作。擔任京都藝術大學插畫課程兼課講師。
今後目標是負責輕小說的插畫。

Twitter：https://twitter.com/sakamukeman
pixiv：https://www.pixiv.net/users/471154

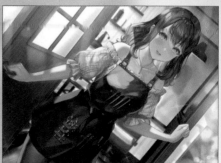

©StudioComodo

第8章

主題

競賽泳衣

插畫家

ゔぇじたぶる

Illustrator		Theme
うぇじたぶる	×	「競賽泳衣」

插畫標題	插畫總作業時間	平常使用的繪圖軟體
《抬頭看時你在我眼前》	約45小時	主要：CLIP STUDIO PAINT 色調調整等：Adobe Photoshop

1　描繪草稿

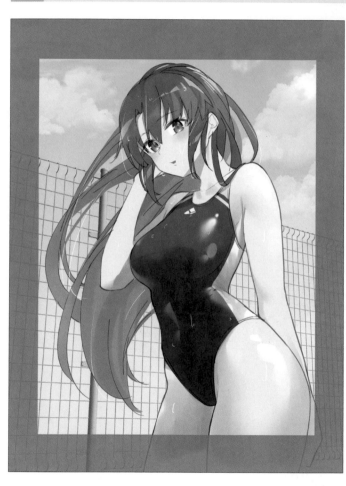

這個插畫是帶著興奮的概念去描繪的。情境是從泳池上來時，和先抵達終點且在意的前輩突然對到眼，因此設定成從下往上看的仰式構圖。此外對方也沒想到會視線相對，所以透過這種冷不防的感覺處理成有點驚訝的表情。

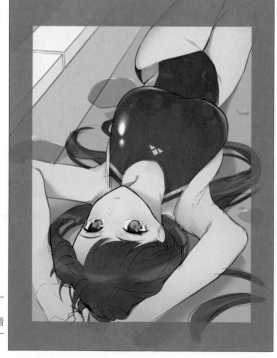

這是和這次採用的草稿一起提出的其他方案。
※編輯部採用了更容易看清楚競賽泳衣細節的第一張草稿。

2 描繪線稿

描繪線稿。因為必須塗上底色,所以要描繪眼睛和頭髮的線稿,但最後會消除(因為有線稿的話線條會太顯眼,無法形成柔和表現),因此要區分成眼睛和頭髮等圖層再描繪線稿。

此外在描繪草稿到線稿時,不斷地進行了各種嘗試,所以這部分會整理在p.140~141。

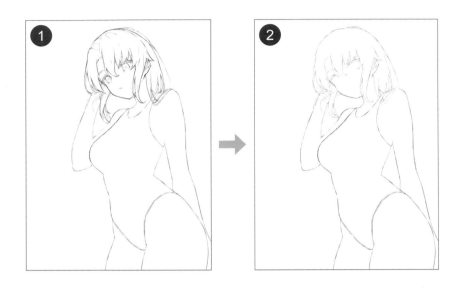

❶
先細分成眼睛和頭髮的圖層。線稿使用自訂筆刷。CLIP STUDIO PAINT有很多筆刷素材,所以請試著一邊嘗試適合自己圖案和筆壓的筆刷,一邊尋找。筆刷尺寸是10左右。

❷
關於後面頭髮的部分,相較於利用線稿會扼殺可能性,我認為透過輪廓塑造形體比較能夠保持良好的平衡。所以在塗上底色的階段顯示出淺淺的顏色,作為輔助線來使用。此外後面頭髮這些在後方的部分在線稿中會異常地顯眼,所以有時也會消除。

3 塗上底色

一邊將每個部位區分圖層,一邊塗上底色。這次的插畫從臉部和角色來看會和右手重疊,左手臂也和左大腿重疊。描繪重疊部分的落影和肌膚本身的陰影時,為了節省擦掉上色超出範圍的時間,特地將圖層區分開來。

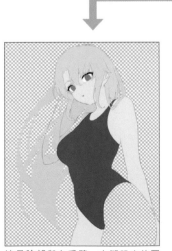

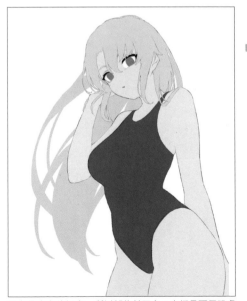

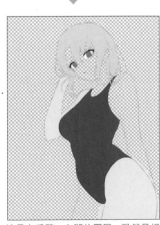

這是臉部與左手臂、右腿肌肉的圖層。將相鄰部位區分圖層。

因為是泳衣的插畫,所以部位並不多。大概是兩個肌膚圖層,瀏海和後面頭髮的圖層、眼睛圖層、泳衣圖層這樣。後面頭髮沒有線稿,需一邊思考輪廓,一邊上色。

這是右手臂、左腿的圖層。雖然是相同的膚色,但是抱著不同部位的意識來上色。

如同在塗上底色時區分圖層一樣，肌膚也是每個部位都塗上陰影。此外陰影是在塗上底色圖層疊上普通圖層，再直接塗上深色。

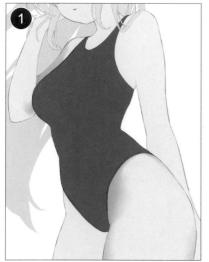

塗上右手臂和左腿的第一個陰影。使用沾水筆塗上陰影後，透過模糊工具和水彩工具來模糊邊界。要意識到泳衣的落影、泳衣勒痕形成的陰影。

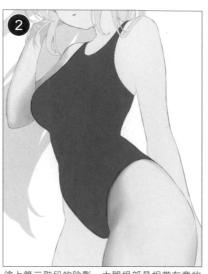

塗上第二階段的陰影。大腿根部是相當在意的部位，盡量呈現出立體感。泳衣束緊的區域要塗得很深，加上陰影將對比處理得較強一點。

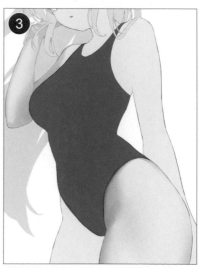

使用模糊工具將剛剛塗上的陰影融為一體。

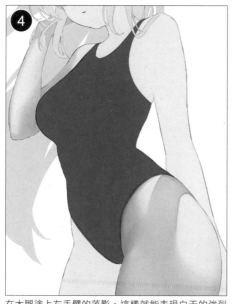

在大腿塗上左手臂的落影。這樣就能表現白天的強烈光線。為了將陰影的邊界呈現出水彩邊界般的效果，要將鑲邊塗深一點。

這是臉部陰影的第一階段。加上頭髮的落影，並在眼睛等處加上陰影。

一樣一邊將邊界塗深呈現出線條，一邊塗上第二階段的陰影。

只在這裡追加色彩增值圖層，在臉頰添加紅暈。

Check Point

左手臂的落影不只能表現光線的強弱，也能表現身體的立體感。

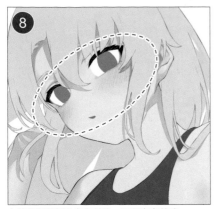

⑧ 在臉頰紅暈部分畫出斜線，呈現出害羞感。

⑨

塗上鎖骨部分、左邊腋下的陰影。立體感不是透過線條描繪，而是以上色來表現。利用模糊的陰影和整齊留下的陰影線條的強弱區別來呈現肉感。

Check Point

塗上陰影時，要使用CLIP STUDIO PAINT預設安裝的沾水筆工具G筆和水彩工具的油彩、濃水彩來描繪。使用G筆描繪粗略的陰影和深色部分。濃水彩是使用於陰影的邊界線和稍微深一點的陰影。除此之外的部分則以油彩的感覺來靈活運用。

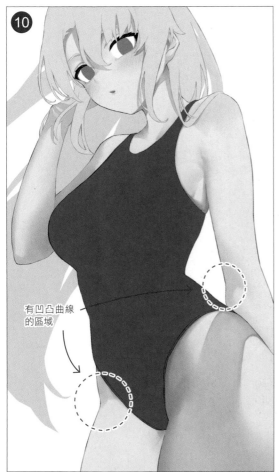

⑩

有凹凸曲線的區域

也塗上左手臂和右腳的陰影。女孩的身體很平滑，但是關節部分會形成凹凸曲線，所以要意識到這點再塗上陰影。

⑪

將臉的右半部分塗深，藉此在臉部呈現立體感。鼻子也透過陰影來表現。

⑫

深 ← → 淺

右腿也塗上隨意的漸層，讓大腿內側顏色變深。

⑬

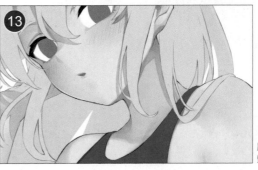

脖子也整體將顏色變暗。

6 | 泳衣上色

將競賽泳衣上色。泳衣的設計很簡單,但正因為簡單,泳衣的沾濕表現就變得很顯眼。

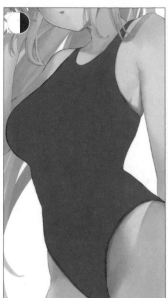

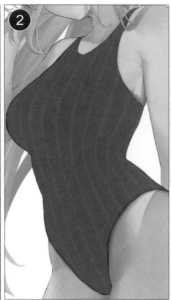

① 這是完成塗上底色的狀態。要塗上陰影,所以這裡是抑制色調的狀態。

② 加上縱向線條。配合身體的凹凸狀態利用手繪加上線條。畫線時要讓胸部稍微擴散開來,腰部要偏細。

③ 添加泳衣的設計。使用白色將兩邊腋下和肩帶部分上色。

④ 加上漸層讓下方的顏色變深。在泳衣呈現立體感,藉此表現身體的凹凸狀態。

⑤ 設定色彩增值圖層塗上陰影。使用水彩筆工具塗上陰影,進行模糊化增添變化。實際上是對塗上底色的圖層進行剪裁,所以不用在意上色超出範圍的部分。

⑥ 這是疊上陰影的狀態。描繪邊緣部分時,先描繪出沿著線條的線段後,再和衣服皺褶一樣將陰影往被拉扯的方向延伸。

Check Point

○ 邊緣是接縫且結實的部分,所以描繪陰影時要意識到是要描繪在比邊緣更內側的地方。這樣就能呈現出競賽泳衣特有的合身感。

○ 在這個階段將陰影塗太深的話,之後要添加沾濕感時,有時泳衣就會黑得不成樣。關鍵就是陰影要比描繪一般衣服時更淺一點。

7 描繪泳衣沾濕表現

泳衣上完色後，要描繪泳衣沾濕的表現。
首先要描繪的是沾濕感表現中最難且重要的階段「排出來的水」。

淺色宛如黏在泳衣上的水要排出來時，經常會形成圓形。重力會作用在該處，要意識到下側是隆起的圓形再描繪。
此外下側會有水從上面流下來，所以水不容易排出來，因此意識到圓形數量會比上面少一點也能增添變化，效果很好。

首先建立普通圖層，對泳衣圖層進行剪裁，使用G筆將泳衣填滿顏色。

一邊意識到水排出來的圓形，一邊使用橡皮擦削減成圓形。如同剛剛解說的一樣，不是單純的圓形，而是掉落到下面般的形狀。

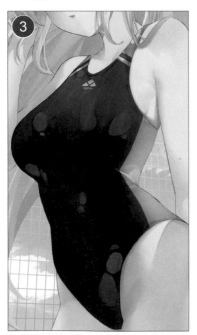

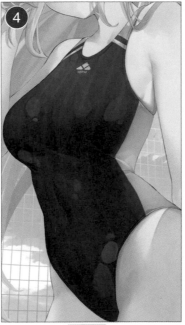

Check Point

水的圓形不是非常的圓，要處理成讓人感覺到動態般的扭曲形狀。

使用透明色的毛筆工具將胸部上方的圓形融為一體。

將圖層模式改成色彩增值，不透明度降低到50%左右。

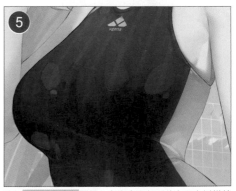

追加相加（發光）圖層，在與光源相反的左下方以描繪邊緣的方式加上高光，增添變化。

8

競賽泳衣／ヴぇじたぶる

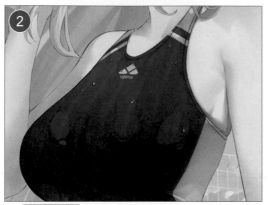

這次右上方有光源，所以在左下方設定色彩增值圖層畫出水滴的陰影。

疊上相加（發光）圖層，在陰影旁邊塗上比平常還要亮的反射光。

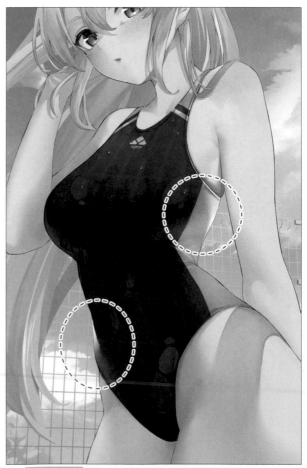

在與反射光相反的地方塗上較強的高光便完成。

8 描繪泳衣的水滴

　　如果要描繪水滴時，在水排出來的部分盡量不要畫出水滴，這是因為一般認為水滴是水排出來後剩下的水凝聚形成的。

　　此外如果是像泳衣一樣明度低（接近黑色）時，要透過高光主體來表現水滴。相反地，如果是像肌膚一樣明度高（接近白色）時，則要以陰影主體來表現。

> **Check Point**
>
> 靈活運用表現，即使小水滴也能恰當地引人注目，能描繪出有顆粒感的水滴。

9 加上反射光

　　色彩增值等圖層而黑得不成樣的胸部下方加上反射光，讓胸部的存在感和胸部線條復活。此外要讓腹部線條看起來很緊緻，在左側腹部加上假的反射光。

建立相加（發光）圖層，往左側加上泳池地板顏色的反射光。在右側胸部加上來自手臂和大腿的膚色反射光後，將不透明度降低到20％左右，使用橡皮擦工具【較柔軟】進行調整。

10 加上胸部的高光

像競賽泳衣一樣光滑的素材，高光部分如果仔細一看的話，會發現它是帶有顆粒感的。在這個階段要表現出這個部分。

建立相加（發光）圖層，使用CLIP STUDIO PAINT預設安裝的「溼水噴霧」來表現顆粒感。

只有這樣的話會很模糊，所以使用噴槍的「色調銳化」消除周圍後，接著使用「溼水噴霧」修改調整，增添變化。

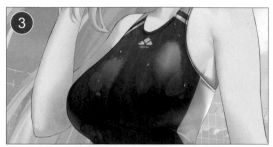

降低不透明度，使用橡皮擦工具【較柔軟】調整。光源在右上方，因此以左下側為中心來削減。

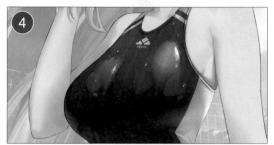

以相同技巧在光線照射最強烈的部分添加高光。

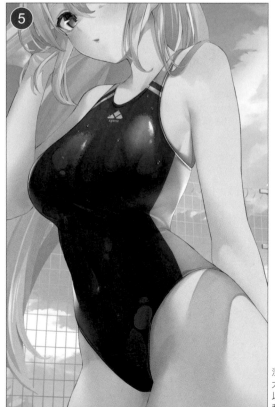

> ### Check Point
>
> 利用子視圖觀察整體時，調整尺寸和密度讓顆粒感若隱若現，看起來就會很不錯。

溼水噴霧如果維持預設的設定大多不能完美表現出效果，所以每個畫布都要改變顆粒尺寸和顆粒密度再描繪。

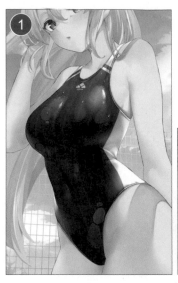

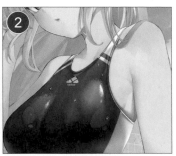

11 追加整體的高光

除掉潤飾部分，競賽泳衣的沾濕表現在此是最後的階段。在這個階段要描繪因光源形成的高光，要意識到立體感和使整體插畫很鮮明這兩件事。

在目前為止的過程中，腰部看起來沒有往前，所以在此稍微塗上較大一點的高光，藉此表現靠近前面的感覺。

此外在這個階段不是很顯眼，但之後為了潤飾要設定相加（發光）圖層在胸部上方加上帶有紅色調的顏色。（❷）

此處的顏色是使用紅色或藍色描繪。就像在游泳池畔一樣，從水面離開接收強烈陽光照射時是使用暖色，靠近水面的話則是使用藍紫色系統的冷色。

12 描繪肌膚沾濕表現

除了泳衣之外，肌膚也要加上沾濕的表現，就能提升真實感。

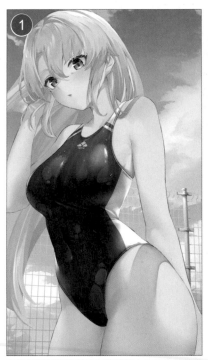

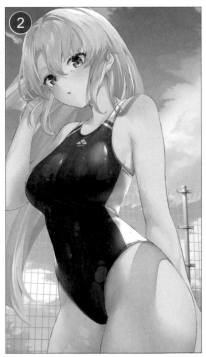

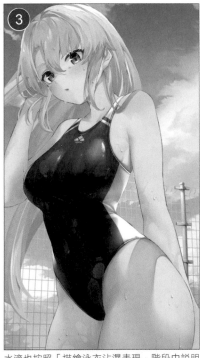

在這個階段要簡單地在整體塗上比平常要稍微淺一點的陰影。描繪太多大片陰影、細緻陰影、深色陰影的話，要呈現肌膚沾濕感時，有時顏色就會變暗淡，或是很刺眼，所以要特別注意。

此外靠近光源時要將彩度用高一點，遠離光源時則要降低彩度，要意識到這兩點再描繪。這樣除了高光之外，即使只有陰影也能增加光源的說服力。

一邊留意「描繪泳衣沾濕表現」階段中所說明的以圓形描繪排出來的水這件事，一邊意識到相較於競賽泳衣，水比較不會黏在肌膚上的情況，在肌膚的陰影也描繪出沾濕感。

就像毛巾和金屬的含水率不同，競賽泳衣和肌膚的含水率也會改變。要在競賽泳衣描繪較多排出來的水，肌膚則描繪少一點。

此外之後的階段為了呈現光線照射部分的沾濕表現，要以陰影形成部分和光線難以照射的區域為中心來上色。

水滴也按照「描繪泳衣沾濕表現」階段中說明的步驟，以陰影→反射光→高光的順序來描繪。此外肌膚明度低（接近白色），所以以高光主體來表現，而是將陰影稍微變深，調整到整體觀察時稍微看得到顆粒的程度，要特別意識到這情況。

水滴配置時的注意點是在左側描繪水滴後，在比右側描繪的水滴稍微下面一點的區域追加水滴。這樣就能配置得很均衡。之後再微調位置。

在肌膚的高光加上光滑的質感，表現出與泳衣的質感差異。

往右側手臂的前臂部分和肩膀加上高光，呈現手臂的立體感。大膽地加上前臂部分的高光。肌膚沾濕時高光要加得比平常還要強烈一點、多一點，就容易傳達沾濕感的表現。

首先建立相加（發光）圖層，以G筆縱向描繪。

使用橡皮擦工具稍微削減。

使用色彩混合工具的【指尖】延伸到側面，或是稍微往縱向延伸。

使用橡皮擦調整形狀，稍微降低不透明度。

在這個階段目前為止排出來的水都是以色彩增值圖層來表現，但在此特地設定相加（發光）圖層來表現。

水比陰影還經常反射光線。但是若將這個表現出來，以插畫而言可能不容易看見，或是視覺衝擊性太強，所以很多插畫家在插畫表現上會避開這個部分。

但是我認為巧妙使用的話，能帶來更加多樣化的沾濕感表現，可以昇華成看不膩的插畫。而這個表現基於上述理由會盡量限定在一個區域或最多兩個區域使用。

在相加（發光）圖層使用G筆塗上粗略的形狀。

使用色彩混合工具的【指尖】往重力的方向移動。此時我是有意識地處理成日本刀的刀紋圖案。

像是要配合水滴一樣使用橡皮擦工具調整形狀。

競賽泳衣／ゔぇじたぶる

8

137

在此要表現出容易形成單色競賽泳衣的重點色，並追加質感表現。

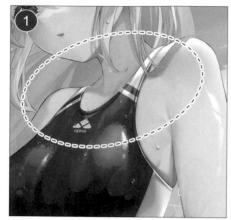

胸部上方表現出來的質感是在「追加整體的高光」階段中表現出來的淺淺高光，就個人來說這是我最喜歡的表現。

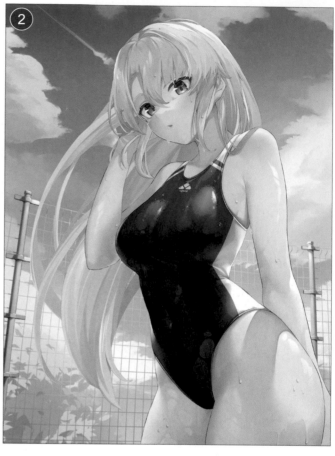

潤飾方法首先選擇泳衣的圖層資料夾，同時選擇[編輯]→[色調補償]→[色調分離]。將色調分離數值調成2或3。透過觀察整體時的色調和強弱區別來決定。這次選擇將色調分離設為3。

接著將圖層效果改為實光圖層後，將不透明度降低到10%左右便完成。

稍微動一下這種腦筋就能大幅提升泳衣的魅力，另外因為肌膚色調太白，所以複製肌膚圖層後再疊上。

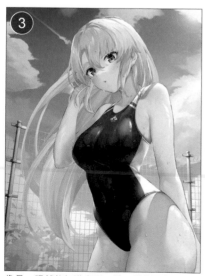

像是一眼就能知道光源一樣，從背景右上方加上較強的太陽光。此時注意不要曝光過度。

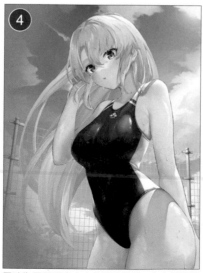

同時為了呈現出左右的明暗差異，在左側整體塗上像參考圖像一樣的顏色。目前為止只有角色部分有深淺差異的強弱變化，但在這個潤飾中則要意識到要在整體插畫增添變化，進行強弱的調整。

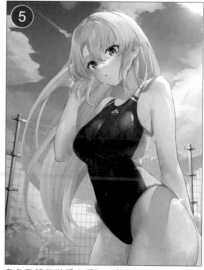

角色整體稍微偏向暖色，和背景不協調，所以在角色左側設定色彩增值模式追加冷色系顏色。右側肩膀和大腿也追加十字型的高光便完成。

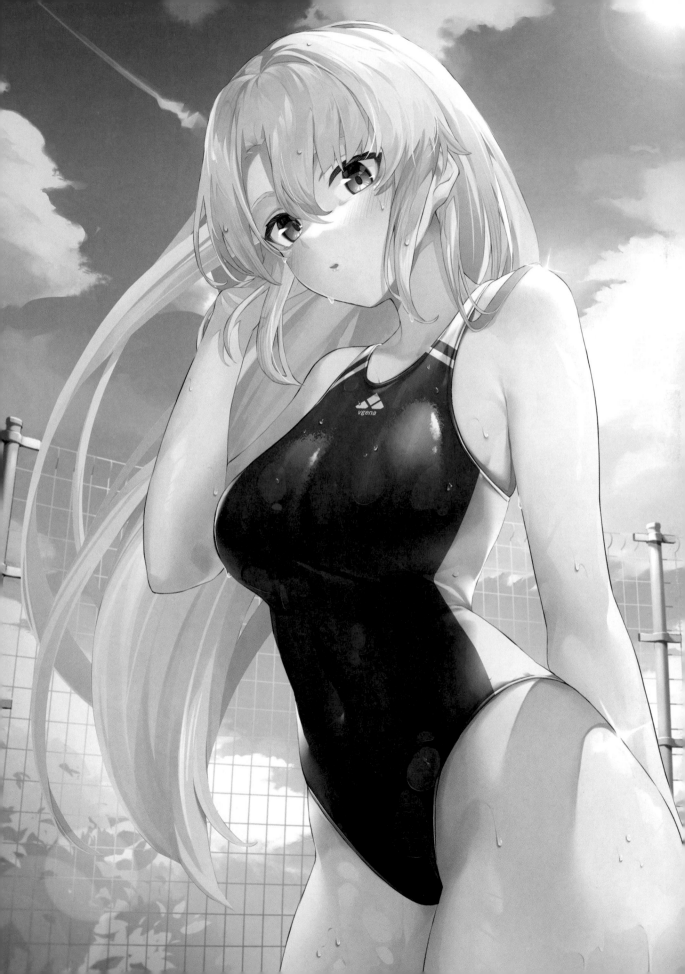

完成線稿之前

在創作過程頁面中已經順利解說從草稿到塗上底色的步驟，但實際上直到能畫出喜歡的臉部為止，則是重畫了好幾次線條。在此要向大家展示草稿成為棄稿的過程。

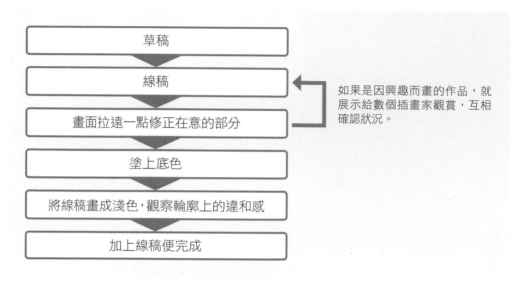

```
草稿
  ↓
線稿  ←┐
  ↓    │ 如果是因興趣而畫的作品，就
畫面拉遠一點修正在意的部分 ─┘ 展示給數個插畫家觀賞，互相
  ↓      確認狀況。
塗上底色
  ↓
將線稿畫成淺色，觀察輪廓上的違和感
  ↓
加上線稿便完成
```

這就是我的作業程序，我會嘗試描繪好幾次草稿和線稿，反覆進行微調。

草稿的棄稿

與其說是棄稿，不如說是以畫習慣的感覺描繪出來的東西。

「還有其他可能性嗎？」心裡想著這種感覺不適合角色吧？這樣的表情、耳朵、眉毛、眼睛是不是太過傾斜？試著移動成這樣去做些改變。

比起天真的表情，我覺得冷淡的表情比較適合，因此天真表情就會成為棄稿，但這也會成為自己的練習，能有意外的發現，所以我會在草稿完成後進行這個步驟。

去磨合調整一口氣畫下的草稿要按照素描繪到什麼程度。

1 是基本上透過各種變化尋找可能性（「這個圖層對自己來說會不合理嗎？」先將脖子傾斜成這種角度）。

2 是稍微降低耳朵位置，將臉部的傾斜角度用平緩一點（個人而言要以合適的角度來描繪）。

3 是將耳朵放在 **1** 和 **2** 的中間位置，比 **2** 還要傾斜一點（描繪這個中間位置，辨別哪一個比較好）。

4 是將眼睛稍微靠近一點，稍微拉開耳朵的位置。嘗試各種類型，選擇在自己心中最適合的 **4**，接著就是清稿的部分。

線稿的棄稿

從剛剛的臉部棄稿圖層4開始清稿。

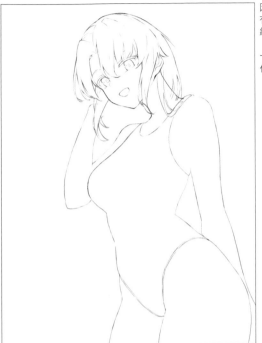

因為剛剛只觀察臉部來描繪，沒注意到脖子很長的情況，所以複製圖層修改位置。
有時會出現以素描來說很奇怪，但脖子長比較適合的情況，所以暫時先複製圖層。
總之為了不要消除各種可能性和保險起見，我會先複製圖層。

一旦完成線稿後，就能和沒有採用的線稿比較，確認是變好還是變糟，所以圖層會很佔空間，但我覺得這應該是很重要的。

臉部的棄稿1

後頭部畫失敗了，所以沒有採用。

臉部的棄稿2

來自棄稿1的更改點

完成線稿

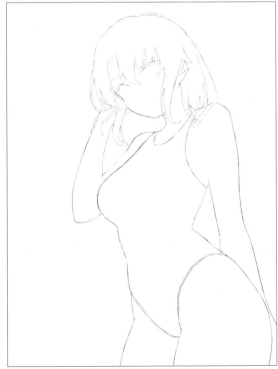

1是為了畫出輪廓而省略眼眸、頭髮線稿的成品。
後面鬢角部分的頭髮是塗上底色之後補上的。就是**2**的情況。
（這裡採用的手法是根據部位先畫出輪廓，之後再描繪線稿。）
往右側肩膀披散的頭髮好像稍微從肩膀掉下來，所以要稍微靠近內側一點。
此外刪除下巴的線條（這也是為了和修改後對照而進行的微妙修改，但使用了前面的圖層。）
在這個階段覺得線稿已經完成了，所以要輪到塗上底色的階段。

臉部的棄稿3

雖然真的只是移動些許位置，但將嘴巴往右側移開一點。
在線稿有描繪嘴巴和雙眼皮，但已經完成上色，所以將其消除。
這個也採用臉部棄稿2作為保險起見的備案。
塗上底色完成拉遠一點觀看時，覺得後頭部的輪廓不自然，所以在塗上底色階段決定去掉輪廓。

後面頭髮的輪廓已經決定好了，所以補上線稿完成線稿的最後決定方案。覺得沒有眼眸的線稿比較適合，因此將其消除（眼眸顏色很淺時，有時會留下線稿）。

ゔぇじたぶる 老師的

Q 您是「什麼控」?

大腿與汗水之類的水滴系列會令我特別興奮。

Q 描繪那個想要展現「特殊愛好」的部位時,您所堅持的重點是什麼?

因為大腿大多不會仔細描繪出肌肉,有很多看起來像圓柱的情況。所以我會在輪廓努力,盡量透過輪廓表現出臀部和大腿內側等部位的柔軟度。

此外大腿不是處理成俯瞰構圖,而是處理成仰角,這樣比較能讓大腿出現在畫面前面,所以也會考慮從構圖去注意,使其更加顯眼。

水滴就像在前面創作過程提到的那樣,我會意識到要增添變化。從整體來觀看時,乍看之下知道有水滴,但我會留意避免造成干擾。像是拉遠一點觀看好幾次,或是透過導覽器一邊確認整體,一邊調整描繪。

Q 請告訴我們上色時的小技巧?

首先使用G筆等顯眼的沾水筆塗上大大的落影。這樣就能掌握在線稿和塗上底色階段看不太到的立體感,對之後上色時的線索來說非常方便。

Q 有作為資料的東西嗎?

我作為資料的是自己身邊的東西,或是拍攝自己的照片。

如果是水的話,我會觀察從浴缸伸出手的情況或是淋浴時水排出來的方式、根據毛巾和牆壁的不同會表現出什麼樣的差異,去觸摸、確認。

人體則會從Pinterest搜尋。沒有的話就自己拍照觀察實際形成的身體陰影再描繪。

衣服資料的話今年有購買人體模型,所以會讓其穿上衣服觀察皺褶並拍照作為參考。

Q 「會產生興奮感」的東西是什麼?

我覺得最讓人感到興奮的是Yomu老師的《がんばれ同期ちゃん(加油吧同期醬)》。出場的角色魅力和繪畫力就不用說了,尤其褲襪真的令人覺得特別興奮。宛如傳達出褲襪觸感的質感、腳趾的透明狀態、剛脫掉的褲襪皺褶,以及上面的大腿肉都讓人非常興奮,是我最喜歡的作品。

Q 請留下要傳達給讀者或粉絲的訊息!

大家好,我是ゔぇじたぶる。

我以專業畫師為目標,所以現在也在執行的練習法就是全力完成一張畫作後,請別人給我反饋。完成的作品最少也要花十小時以上描繪才會比較有效果。此外展示畫作的對象我會詢問兩種人,分別是沒畫過圖的朋友和畫家朋友。

說到為什麼要詢問這兩種人,這是因為沒畫過圖的人某種意義上會突然說出真正的整體印象。以料理來舉例,感覺就是會說出「好吃!」、「難吃!」、「好辣!」這種食物放到舌頭瞬間的感想。偶爾他們也會表示這沒什麼大不了,但在這個世界上相較於畫家,沒畫過圖的人還是比較多,所以這種人是社會上的一般意見。

接著是畫家。畫家也會觀察整體，但會看穿細緻的技術點出問題點。這裡也以料理舉例的話，就是「之後出來的味道沒有重點」、或是「希望加上苦味讓甜味更明顯」這種指出細節的感覺。這單純只是外行人無法將感覺化作語言，我認為其實還是可以針對為整體品質帶來不良影響的部分進行具體的修正。

採納嚴格意見或是與自己不同感覺的事物，有時會很痛苦，但是能產生新感覺或自己沒有的看法，所以當我以專業畫家為目標後一直持續這種情況（最重要的就是克服痛苦有所進步時會非常快樂）。

我認為透過這種小技術或調整社會上和自己感覺的分歧，就能畫出完成度高、沒有品質差異像專家一樣的插畫。我自己也尚未達到專業插畫的實力，如果能和閱讀本書的讀者一起專心努力研究的話那就太棒了。

插畫家資訊

● ゔぇじたぶる

經歷：Vtuber角色設計（數個）、株式會社3D
live封面插畫，其他還有社群遊戲站姿畫、角色設計等。

Twitter：https://twitter.com/Vegetablenabe
pixiv：https://www.pixiv.net/users/40223506

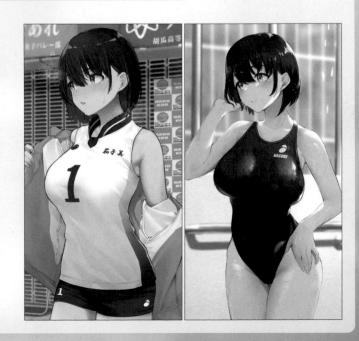

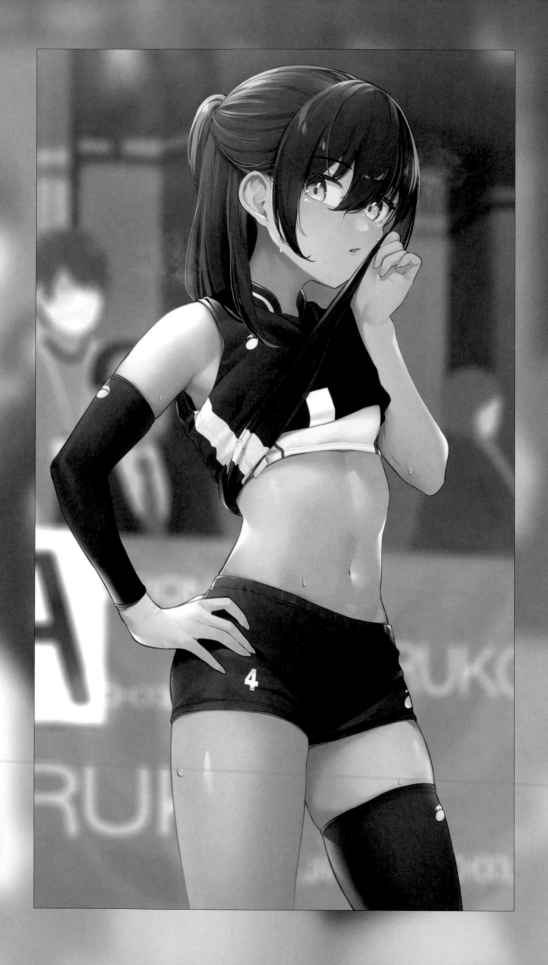

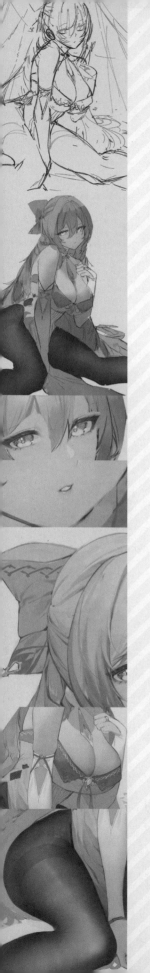

第 9 章

主題

褲襪

插畫家

8イチビ8

Illustrator
８イチビ８

Theme
「褲襪」

插畫標題	插畫總作業時間	平常使用的繪圖軟體
《Jasmine》	約10小時	CLIP STUDIO PAINT

1 描繪草稿

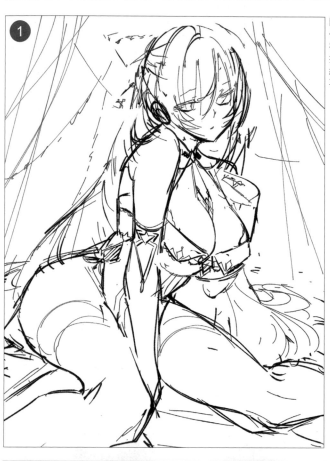

因為這是關注特殊愛好的創作過程，因此處理成強調褲襪和胸部般的構圖。
描繪草稿。細節之後會描繪，所以在此觀察整體平衡再粗略地描繪出來。

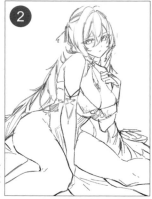

調整線條。這裡也是之後會從上面填滿顏色，所以隨意地畫出形體。

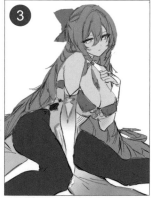

塗上底色。隨意選擇角色以外的白色區域，設定「反轉選擇範圍」後，將整體填滿顏色。
先套用蒙版再從上面上色時，就不會超出上色範圍，所以很方便。

描繪褲襪黑圈（大腿部分的線條）。本來是在腿的根部，但因為美觀問題有時會挪移位置。

雖然是塗上底色的階段，但要先描繪出褲襪的質感。在塗上底色圖層剪裁新建立的圖層，用尺寸較大的噴槍以描繪褲襪邊緣的方式塗上最深的黑色。布料變得較緊的區域要將筆刷尺寸縮小用力描繪。

為了表現肌膚的透明感，在褲襪正中央塗上薄薄一層的膚色（較深），之後會從上面描繪所以隨意塗色即可。

⑦ 已經劃分好顏色，所以要描繪彩色草稿。首先在陰影形成區域建立色彩增值圖層，大略地塗上顏色。

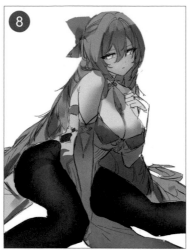

維持原樣的話顏色很暗，所以將覺得暗的區域調整成喜歡的顏色。

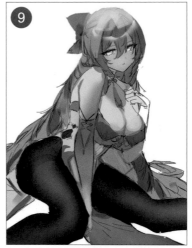

如果都是色彩增值模式的話，只會形成陰暗的顏色，所以設定普通圖層描繪陰影和光。因為是草稿，這裡也是隨意即可。

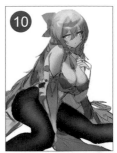

光源在上方，所以設定成濾色在上方加上光的表現。

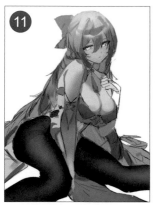

因為曝光的緣故，稍微修改潤飾。

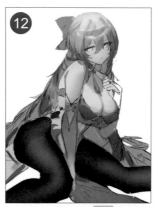

臉部很暗，因此建立覆蓋圖層使其變明亮。

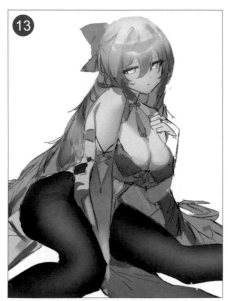

調整想要再明亮一點的區域。

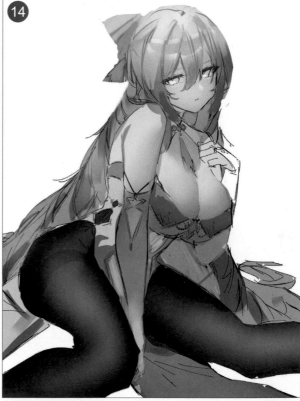

接著隨意地修改潤飾，彩色草稿便完成。之後要從上面疊色，所以到此為止的階段只要掌握氛圍就沒問題。

2 眼睛上色

①

從這裡開始要清稿,首先從眼睛開始上色。將眼眸部分填滿顏色。要從上面深入描繪所以使用淺色。

②

塗上第一階段的陰影。降低筆刷的不透明度(70%左右),製作淺色部分和深色部分。

③

深入描繪想要使顏色變得更深的部分。

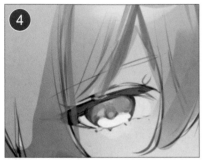

④

在瞳孔正中央塗上灰色。取決於自己的喜好,所以不上色也沒問題。

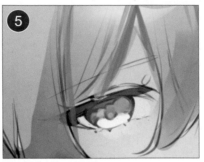

⑤

描繪從睫毛落下的陰影。

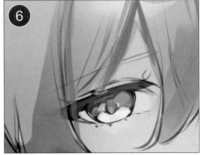

⑥

填滿細節。整體上是樸素的色調,所以在重點加上鮮豔的顏色。只是使用深色稍微修改,看起來就像是描繪得很細緻的感覺。

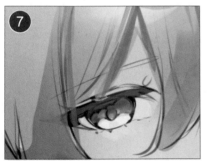

⑦

為了呈現眼眸的立體感,在上半部分建立色彩增值圖層加上陰影。

⑧

觀察眼睛和臉部的平衡時,眼睛不太顯眼,所以在此加上互補色。不是互補色也沒關係,可以加上喜歡的顏色。

⑨

描繪光的倒映。使用白色描繪並降低圖層的不透明度。

⑩

接著為了呈現出立體感,在下半部分建立濾色圖層,塗上鮮豔的顏色。

⑪

很模糊所以從上面修改潤飾。

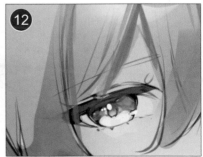

⑫

加上高光。

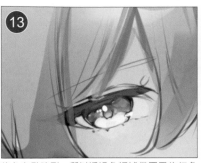

⑬

綠色有點強烈，所以透過色調補償圖層往紅色
區域移動。

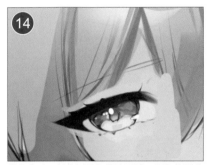

⑭

描繪睫毛。首先以黑色塑造形體。深色筆刷的
話會太鮮豔，所以將不透明度設為30％左右再
描繪。一根一根的睫毛用深色筆刷描繪的話就
能增添變化。

⑮

維持黑色的話印象太強烈，所以從頭髮挑選顏
色，使印象薄弱。

⑯

維持這樣的話眼睛很突出，所以要讓眼睛和肌
膚融為一體。將筆刷的不透明度設為30％左右
再描繪，並以吸管吸取顏色再描繪，反覆這些
步驟營造出漸層。

⑰

描繪下睫毛和雙眼皮。毛髮以鮮豔筆刷描繪的
話就會形成有變化的感覺。

⑱

使用深色筆刷加上光澤。

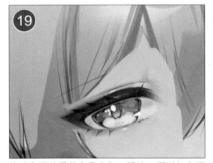

⑲

睫毛和眼眸看起來是合為一體的，所以加上細
細的邊界線。

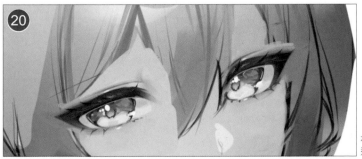

⑳

在睫毛邊緣加上紅色調。
這樣眼睛上色就完成了。

3 臉部上色

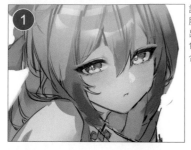

設定色彩增值圖層加上臉部的紅暈。想要營造出自然的紅色時，偏黃色的強烈紅色會很適合。

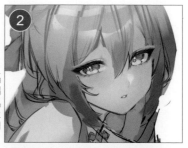

描繪鼻子、嘴巴。使用不透明度設為70%左右的筆刷描繪後，這次要使用30%左右的筆刷，以吸管一邊挑選顏色一邊模糊化。

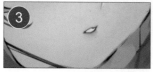

描繪嘴唇。使用不透明度20%左右的筆刷描繪漸層。

描繪嘴唇的光澤。這裡要使用不透明度80%左右的筆刷。

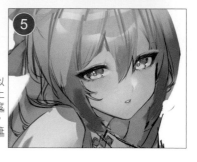

描繪臉部輪廓。基本上以深紅褐色在一些地方塗上橙色。一開始以不透明度50%左右的筆刷描繪，之後再用80%左右的筆刷來襯托。

4 瀏海上色

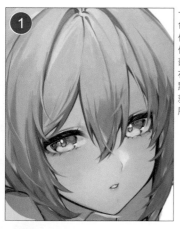

一邊從彩色草稿挑選顏色一邊進行厚塗。首先使用淺色筆刷描繪，再使用深色筆刷描繪邊緣部分。
在頭髮交叉區域塗上有點明亮的顏色，看起來就像有仔細描繪一樣，所以會很輕鬆。

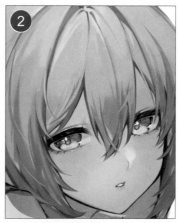

在一些地方塗上鮮艷的顏色。要塗上的區域是憑感覺，要很重視這個感覺。

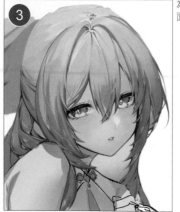

為了呈現出縱深，將後面頭髮顏色變淺。

加上頭髮的高光。首先使用淺色筆刷粗略地描繪，再用深色筆刷調整邊緣。

改變高光的顏色。將邊緣變深後，感覺就會呈現出頭部的立體感。

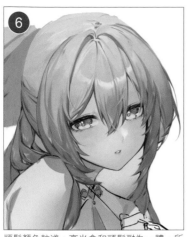
⑥

頭髮顏色較淺，高光會和頭髮融為一體，所以要仔細描繪出邊緣。

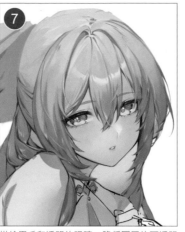
⑦

描繪眉毛和透明的眼睛。降低圖層的不透明度。

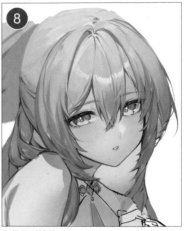
⑧

描繪眉毛邊緣。

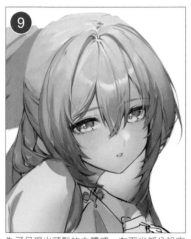
⑨

為了呈現出頭髮的立體感，在下半部分設定色彩增值模式套上漸層。

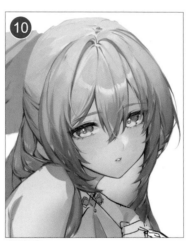
⑩

填滿細節。

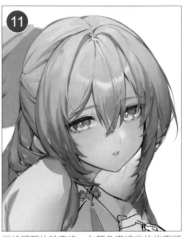
⑪

描繪頭頂的輪廓線、在顏色變淺後的後面頭髮也描繪出頭髮線條，添加資訊量。

⑫

描繪蝴蝶結，和目前為止一樣使用淺色筆刷描繪，再用深色筆刷仔細描繪。

⑬

描繪圖案。

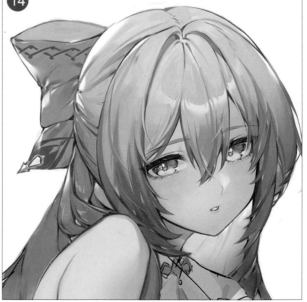
⑭

建立新圖層設定相加（發光）模式再加上高光。大略地描繪三角形，將其中一邊模糊化。

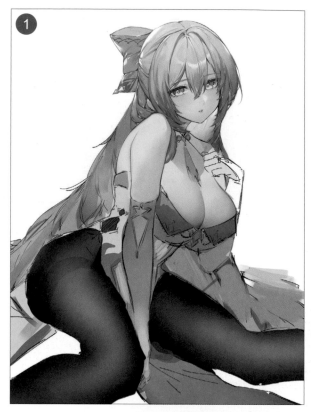

肌膚要以不透明度降得相當低的筆刷描繪。描繪
→以吸管挑選顏色→描繪→以吸管挑選顏色……
反覆進行這樣的步驟。邊緣則用深色筆刷描繪。

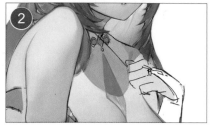

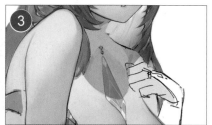

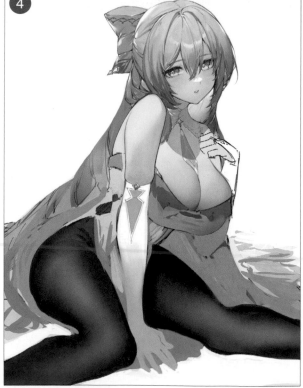

調整身體的形體。和目前為止一樣按照淺色筆刷
→深色筆刷的順序描繪。
利用套索選擇選擇單邊的胸部，再使用淺色筆刷
套上漸層。

小物件使用深色筆刷描繪後，再用淺色筆刷呈現出質感。

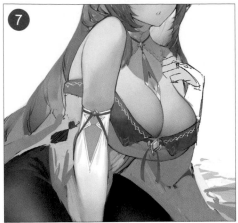

7

仔細描繪小物件和圖案。

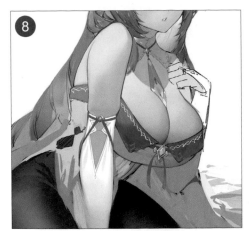

8

在肌膚套上一層薄薄的漸層，呈現出質感。

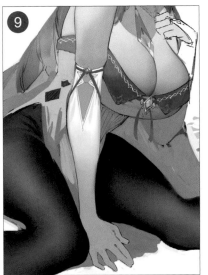

9

10

仔細描繪衣服。

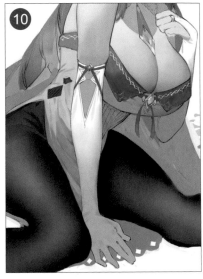

11

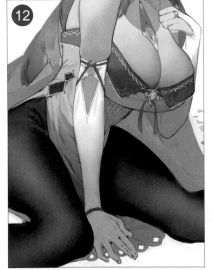

12

描繪細部。使用深色描線，或是使用白色加上
圓點。只是稍微描繪看起來就像迅速仔細描繪
過的樣子，所以很推薦這個方法。

13

高光也用淺色筆刷描繪後，再用深色筆刷調整邊
緣。

14

描線。增添立體感。

15

16

畫面很單調，所以加上淺淺的
陰影。關鍵是「淺淺的」。

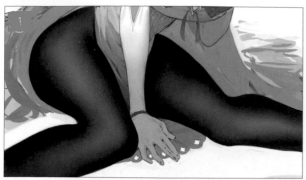

和肌膚一樣,以不透明度相當低(10%左右)的筆刷一邊挑選草稿的顏色,一邊描繪。因為是薄布料,往邊緣布料會變緊變沉重,所以顏色會變深。有骨頭的地方(膝蓋或脛骨)布料比大腿等處還要薄,所以將肌膚的透明感稍微畫深一點。

接著加上肌膚的透明感。在布料變薄的地方(突起的地方)加上膚色。

描繪布料有薄厚差異的部分。這是有伸縮性的褲襪,所以除了突起之外還會有形成布料的薄厚差異。使用噴槍在腿部以畫圓方式加上線條,就能表現出布料的薄厚差異。

描繪褲襪黑圈。使用黑色描繪,再降低圖層的不透明度。

背景是白色的所以要描繪反射。使用噴槍輕輕地塗上白色,再降低圖層的不透明度。

描繪高光。首先以不透明度20%左右的筆刷描繪,再以50%左右的筆刷添加高光。

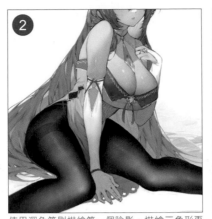

① 首先以不透明度60%的筆刷調整形體。

② 使用深色筆刷描繪第一個陰影。描繪三角形再稍微模糊化，看起來就像簡單描繪出頭髮交叉的樣子，所以很推薦這個方法。也可以使用淺色筆刷加上陰影。

③ 這是第二個陰影（描線）。沒有描繪線稿，所以這會取代線稿。

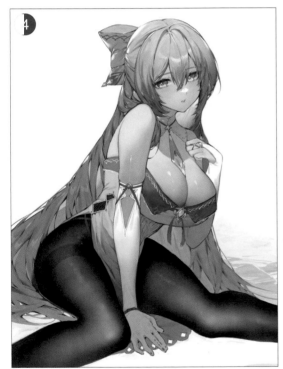

④ 使用深色筆刷加上光澤。

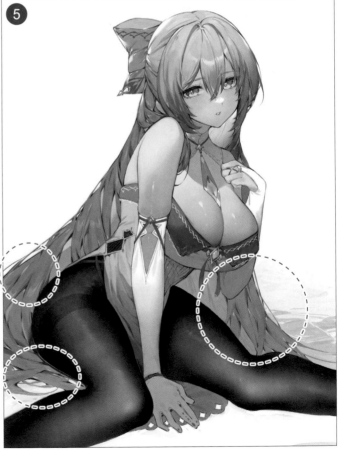

⑤ 為了呈現出前後感，在頭髮交叉區域加上些許明亮的顏色。

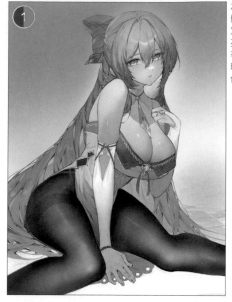

為了和背景融為一體，在紅色部分設定濾色模式塗上明亮的顏色。這次試著將淺藍色的不透明度設成23%再上色。

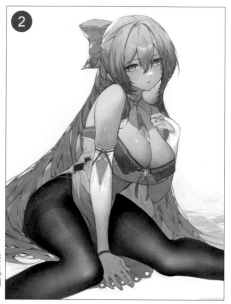

透過色調曲線調整對比。將Blue（藍色）設定成S形，調整色調。

臉部很暗，所以設定覆蓋圖層使其變亮。

改成覆蓋圖層

建立覆蓋圖層，在頭髮側面增添立體感。

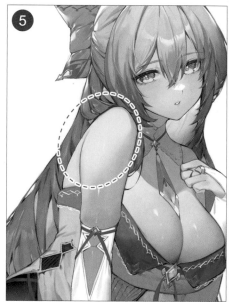

設定實光模式使肌膚發亮。

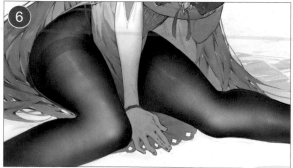

設定覆蓋模式添加褲襪的鮮豔度。

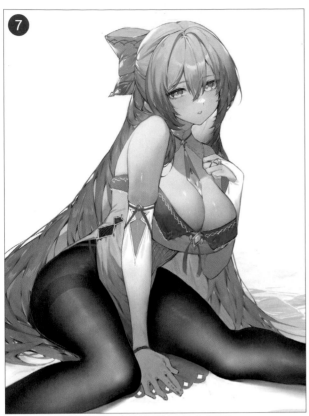

⑦

頭頂太白，所以改變色調。在地板也追加了人物的落影。

⑧

在頭髮一些地方塗上顏色。

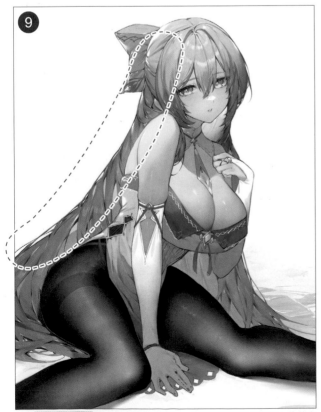

⑨

設定相加（發光）模式在邊緣塗上高光。這裡也描繪出三角形，將其中一邊模糊。

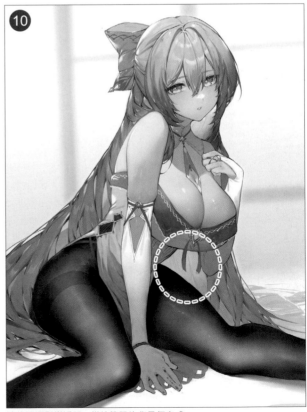

⑩

讓後面頭髮變透明。描繪簡單的背景便完成。

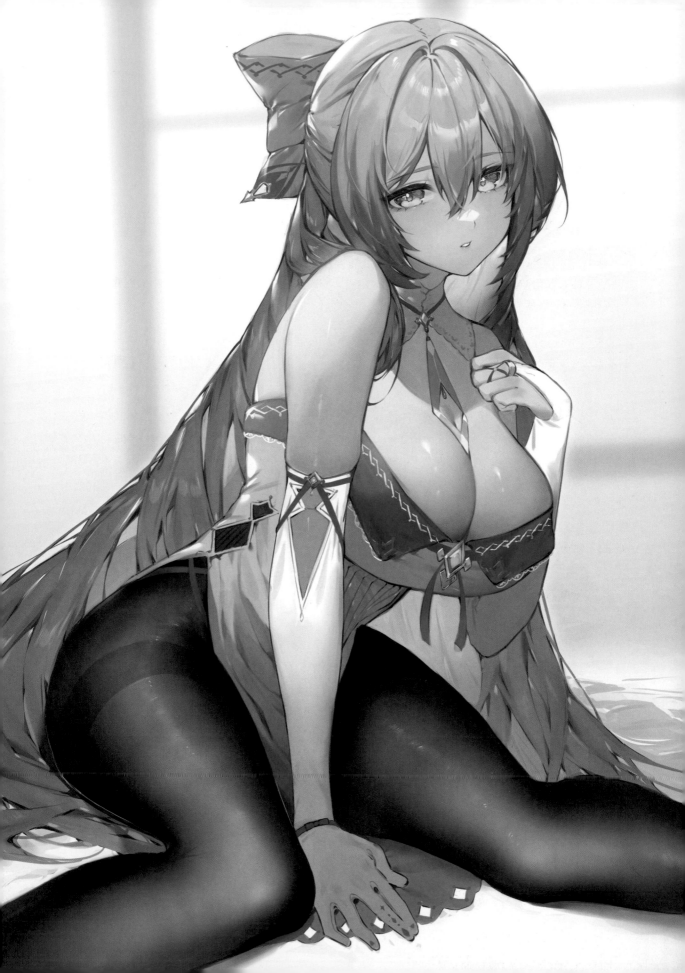